U0042358

世界名畫家全集

竇加 EDGAR DEGAS

何政廣◉主編

藝術家出版社

超越印象派大師

竇 加

E.DEGAS

何政廣●主編

藝術家出版社

目　錄

前言

　　竇加（Edgar Degas 1834～1917）是印象主義的代表畫家之一，他從一八七四年參加第一屆印象派展覽後，除了第七屆（共八屆），每一屆的印象派展覽都有作品參展。在他去世七十九年後，英國倫敦國家畫廊和芝加哥藝術協會經過六年企畫，於一九九六年推出「竇加——超越印象主義」的巡迴大展，以竇加五十歲以後的百幅作品，論證他後期作品的精練成熟，使竇加成爲超越印象主義，向二十世紀初葉現代主義探索的前驅畫家。

　　竇加出身於富裕的銀行世家，中學畢業後學過法律，然而他卻爲藝術陶醉，於一八五五年進入巴黎美術學校，安格爾的信徒路易斯‧拉蒙是他的老師。這一年竇加拜訪年邁的安格爾，分手時安格爾留給他一句畫家的忠告。竇加從此努力爲素描開拓新路。他到義大利臨摹普桑、貝里尼、提香和荷巴因名畫，初期描繪色彩重厚的歷史畫。一八六五年以後轉向現代題材，賽馬場景象、浴女、熨燙衣物女工、咖啡店、芭蕾舞者等都成爲他喜歡作畫的對象。他常在後台和包廂裡觀察對象，描繪芭蕾舞瞬間的動態。而在他所畫的許多熨燙女工的作品中，熨燙女工顯示出一副專心工作的神態，說明了竇加善於捕捉生活中美的能力，同時也表現了他對身邊人物的同情。

　　一八七二年秋天，竇加和自己兄弟赴紐約，又到紐奧良，畫了一幅他舅父辦事處內的景物〈棉花交易〉，描繪職工忙碌工作氣氛，與他洗衣女工的題材風格相近。十九世紀八十年代後，竇加特別喜畫浴盆的裸女，以現實的印象出發，摒棄他同時代的畫家還不能完全克服的古典主義的傳統，他力求表達裸體的外形，排除了美化的成分，致力於過去繪畫上尚未反映過的縮影和動態之探討。因而後世學者認爲竇加是一位超越時代的藝術家。

　　竇加晚年視力衰弱，難以作畫，改以蠟和粘土作了多達一百五十件雕塑，題材則多以舞女和馬爲主，而且多爲小型手捏雕塑，姿態變化萬千，他曾痛苦地把這些作品譏稱爲「盲人的工藝」。

　　竇加曾說：「人們稱我是描繪舞女的畫家，他們不知道，舞女之於我，只是描繪美麗的絲織品和表現動作的媒介罷了。」他對一個獨特的動作的選取確實使我們爲之所動。而他畫中的光線、色彩、筆觸都使觀者爲之眩目。他的畫面注入現代都市生活的節奏，重視線的運用，造型清晰明確，富有韻律感。雖然竇加沒有直接的學生，但是他對同時代的人影響甚大。

<div style="text-align:right">寫於藝術家雜誌社 </div>

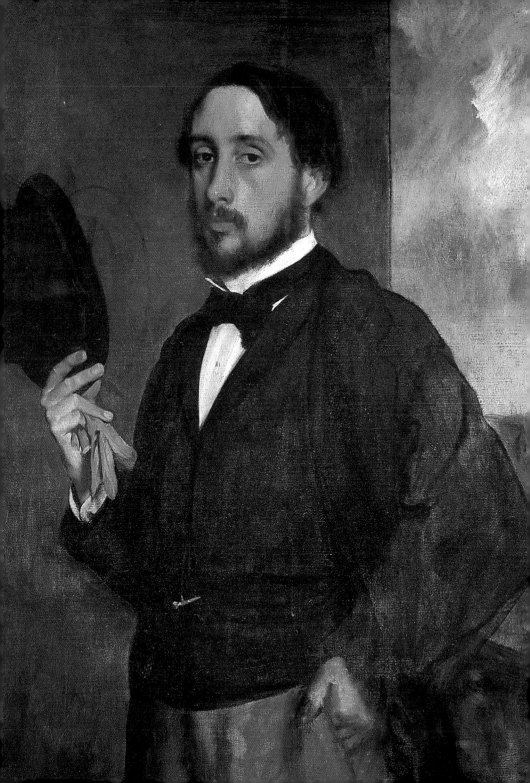

竇加的生涯與藝術

艾德加·竇加（Edgar Degas）一生活了八十三歲。當他於一九一七年去世時，在他的畫室中被人發現了上百件的油畫及速寫作品；四散各處的乾蠟像、破的泥土雕塑，經過修復、翻模銅鑄後才得以完整呈現；而竇加的隱藏世界，至此也終於顯露出其偉大的全貌。

事實上，一生孤獨，不善與人交往的竇加，也是矛盾、冷漠與遁隱的組合。他熱中自我，是典型的悲觀主義者，尤其到了晚年，更是與世隔絕，幾乎不與別人往來。他的藝術世界中，沒有單純的快樂或正面樂觀的看法。既沒有雷諾瓦所強調的享樂與隨和，也沒有梵谷的可憐或自我毀滅。他以冷淡、挑剔、精確、敏銳的觀察，在充滿深度與活力的詮釋中，有著成熟的豐富。

保羅·佛烈瑞（Paul Valery）替竇加寫傳記時，曾如此說：「竇加一直認為自己是個隱居者，而他也的確個性孤僻，有自己獨特的見解及原則，更期許自己的藝術能與眾不同。」

竇加的工作和生命都一樣寂寞，他最喜歡的畫題，暗喻了他對藝術本質及存在的看法：多年苦練的芭蕾舞者在正式登台前，總有數不清的預演排練；騎師和賽馬都是速度與技巧的結合，靠的正是高難度的訓練；洗衣房中的女工，工作

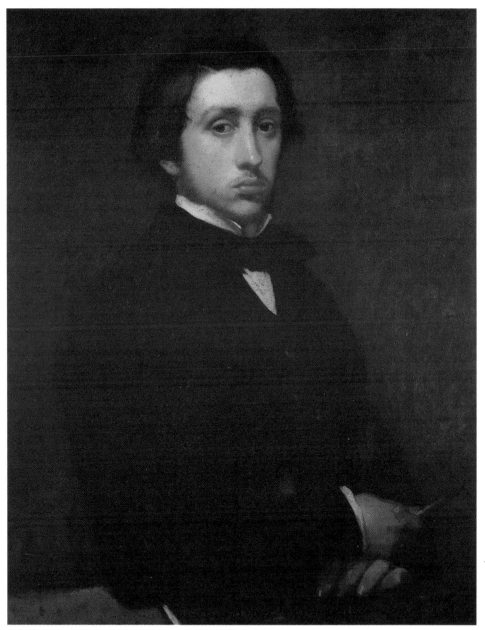

自畫像　1855年　油畫畫布　81×64cm　巴黎奧賽美術館藏

單調而且辛苦。竇加以為這些均與他所追求的藝術工作,在
本質上相類似,同樣需要不斷認真、努力、辛苦的練習。竇
加相信只有模擬、模擬、再模擬才是學習藝術的不二法門,

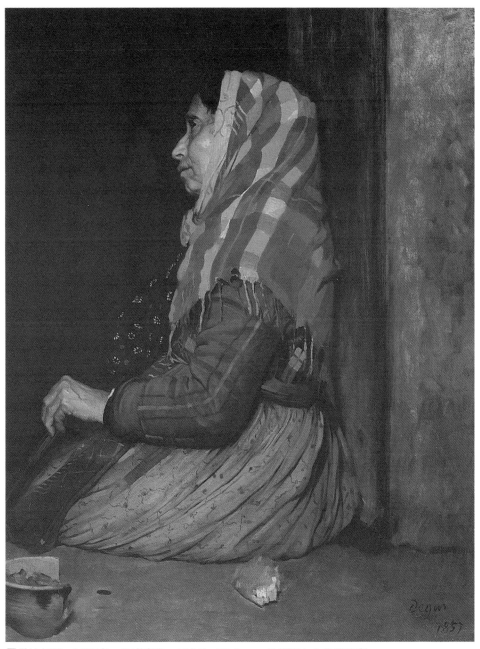

羅馬的乞丐　1857年　油畫畫布　100.3×75.2cm　伯明罕市立美術館藏
穿官校制服的阿契里　1855年　油畫畫布　64.5×46.2cm　美國華盛頓國家畫廊藏（左頁圖）

就像苦練後方能不露破綻的魔術師，本身並沒有什麼超人的
能力。

在印象派畫家中，寶加是相當獨特的一個，他不迷戀大
自然水光變化的畫題，反而喜歡以不同角度繪寫某一個對
象，以捕捉人物動作的瞬間印象。他對非自然的光，如舞台
的燈光也極為重視。另外，他的色彩感極強，無論是清爽的
油畫，層次豐富的粉彩，甚至炭筆的輕描速寫，都掌握的恰
到好處。

安格爾的信徒

一八三四年七月十九日，寶加出生於巴黎一個有錢人的
家庭，原名 Edgar-Hilaire-Germain De Gas，開始畫畫

伊雷荷·賓加的畫像　1857年　油畫畫布　53×41cm　巴黎奧賽美術館藏

貝里里家庭　1856～1867年　油畫畫布　53×41cm　巴黎奧賽美術館藏（左頁圖）

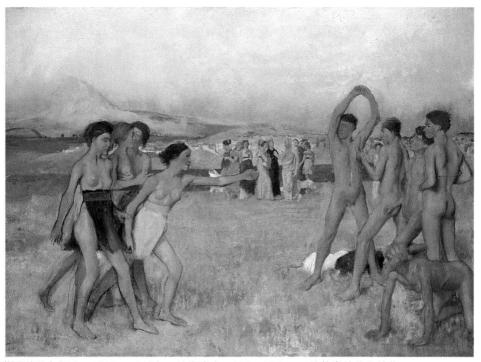

斯巴達的年輕人　1860～1862年　油畫畫布　109×155cm　倫敦泰特美術館藏

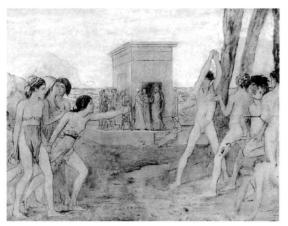

斯巴達的年輕人　1860年　油畫　97.8×140cm
芝加哥藝術協會藏

斯巴達的年輕女孩　1860年　素描
22.9×36cm

建造巴比倫的珊美蘭　1860～1862年　油畫畫布　150×258cm　巴黎奧賽美術館藏

穿衣的跪姿人物習作　1861年　鉛筆畫
30.1×24.2cm　巴黎羅浮宮藏

裸體的跪姿人物習作　1861年
鉛筆畫　34.1×22.4cm
巴黎羅浮宮藏

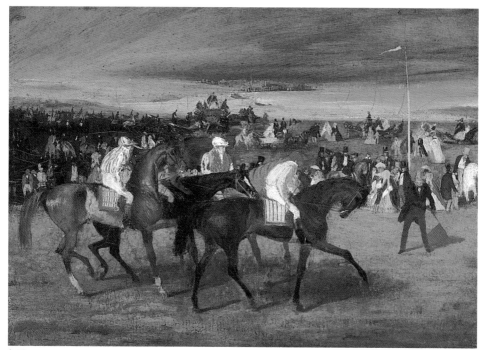

賽馬　1860～1862年　油畫畫布　33×46.9cm　美國哈佛大學佛格美術館藏
＜賽馬＞局部（右頁圖）

後，才將自己的名字簡化成兩個字。他的父親是銀行家，卻
熱愛音樂及戲劇，母親來自曾經定居美國的法國家庭。竇加
是五個孩子中的老大，他十分尊敬母親，可惜她死於一八四
七年，當時竇加只有十三歲。

　　一八四五到一八五二年間，竇加在巴黎上學，受到良好
的傳統教育，他的拉丁文，希臘文、歷史、吟詩等功課的成
績最好。害羞的竇加具有詩人的氣質，對後來就讀的法律學
校沒有興趣。一八五四年，他終於說服父親，進入路易斯・
拉蒙的畫室學畫，一償成為畫家的心願。

　　路易斯・拉蒙曾經跟隨安格爾學畫，安格爾是古典主義
畫派的最後一位畫家，在忠誠或背叛古典主義爭吵不休的一
八五○年代的巴黎，重視線條、造型，特別擅長肖像畫的安

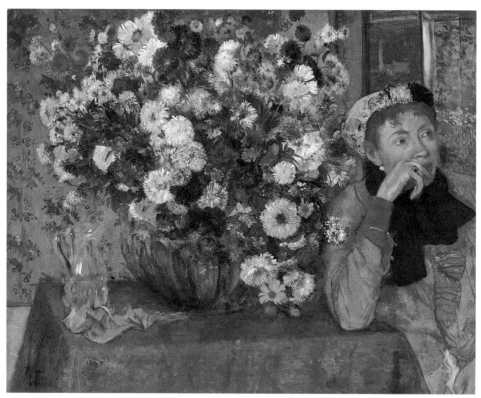

女人與菊花　1865年　油畫畫布　74×92cm　紐約大都會美術館藏

格爾，與當時浪漫主義的德拉克洛瓦，寫實主義的高爾培各
在藝術中擁有自己的領域。竇加從拉蒙那兒，不但學到如何
構圖大幅歷史畫，也一樣成爲安格爾的忠實信徒。

　　一八五五年，巴黎的世界博覽會曾專門展出安格爾的作
品。安格爾要求能展出其一八○八年的早期作品〈浴者〉，但
是畫作的收藏者，也是竇加家中的長輩朋友艾德華・瓦平康
卻拒絕出借參展。竇加力勸其改變心意，希望不要辜負了偉
大藝術家的心願，瓦平康最後終於被其熱誠感動，並且帶著
竇加一起去見安格爾。當七十多歲的安格爾，得知年輕的男
孩一心想成爲畫家時，就給了他這樣的忠告：「年輕人，畫
線條，畫很多很多的線條，從記憶中或大自然中取材，就能

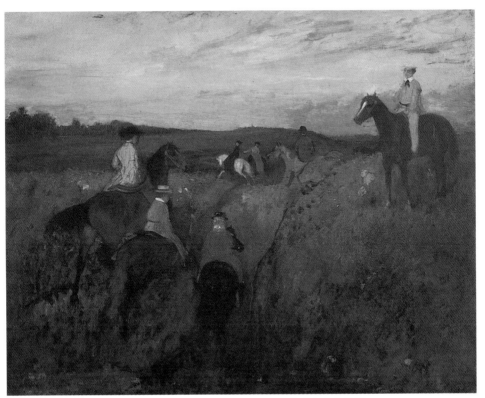

騎馬散步　1864～1868年　油畫畫布　71×90.5cm　日本廣島美術館藏

成爲一個成功的藝術家。」安格爾幾句普通鼓勵的話，卻成
爲竇加一生的藝術哲學。尤其是畫肖像畫，他一定小心畫下
系列的最初素描，有時爲了畫好一雙手，也可以用掉整整一
本筆記簿，只爲努力追求最好的表現方法。後來，他更逐漸
收藏了安格爾三十七張素描作品及二十張油畫，直接從畫中
求取印證，在他早期的藝術生涯中，必然的成爲安格爾的忠
實信徒。

歷史畫與肖像畫時期

　　由於祖父住在那不勒斯，姑媽住在佛羅倫斯，廿歲的竇
加就常到義大利旅行，有機會接觸文藝復興時期巨匠們的作

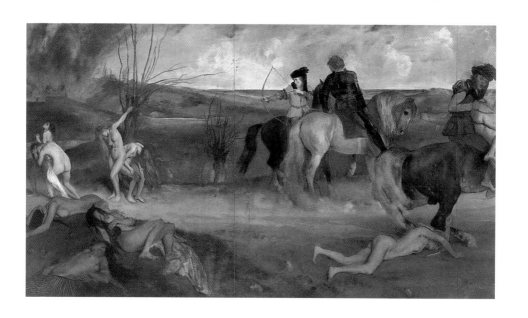

品，也大大打開了他的藝術心靈。他不斷習作，或直接描摹複製十五、十六世紀義大利的大師級畫家的作品，替日後的歷史畫及肖像畫作，奠下深厚基礎。

　　一八五九年到一八六五年間，竇加共畫了五張重要的歷史畫作品。竇加從不直接畫出完稿，這些歷史畫作品也不例外，每一張畫都有個別人物初步的、系列的鉛筆或油畫素描。一八八〇年在印象派等五屆展覽中展出的〈斯巴達的年輕人〉是其中值得一提的作品。畫題取材自希臘歷史學家波塔克（Plutarch）的英雄傳，主題簡單、構圖傳統，敍述古代斯巴達年輕女孩與男孩們一起練武的情形。畫中的斯巴達女孩正在向男孩們挑戰，背景是旁觀的斯巴達立法者泰卡加斯（Tycurqus）及一些年長婦人。全圖用色細緻，輕描淡寫的如同素描，在 X 光顯示下，女孩的腳曾被畫家數度更改。但是竇加所表現的作品形式卻相當自然主義，畫中沒有古典主義的美麗或華麗修飾，也沒有考古的求證，只是自然的描繪出強勁而充滿活力的人物，女孩沒有像原先鉛筆素描

圖見 16 頁

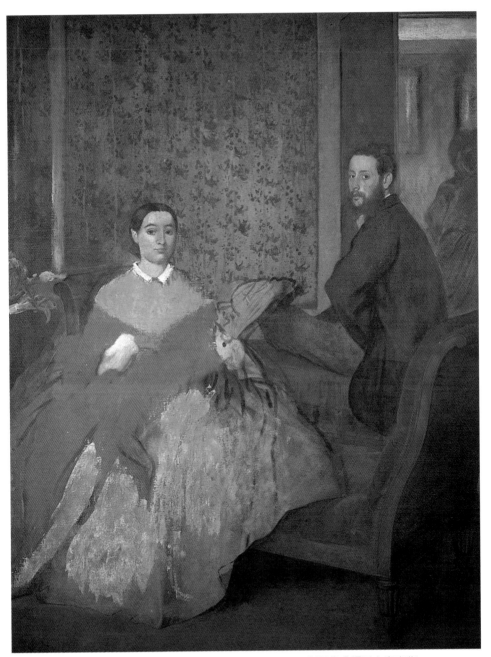

莫比里公爵與夫人　1865年　油畫畫布　117.1×89.9cm　美國華盛頓國家畫廊藏
中古世紀的戰爭之景　1865年　油畫畫布　81×147cm　巴黎奧賽美術館藏（左頁圖）

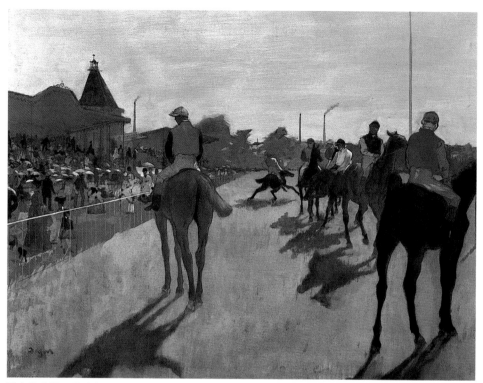

看台前有騎士的賽馬場一景　1866～1868年　油畫畫布　46×61cm　巴黎奧賽美術館藏

中的傳統頭飾，也沒有理想側面的希臘式直挺鼻樑，反而像
當時日日可見的巴黎人，有著小巧可愛的獅子鼻。另外，竇
加更以孩子們般未成熟的醜陋身軀，拉緊的姿勢對比勾勒出
年輕人好奇、大膽、聰明、挑釁的一面。

　　一八六一年的作品〈建造巴比倫的珊美蘭〉則可看出竇加
對浪漫主義文學、藝術及文藝復興偉大成就的心儀。珊美蘭
是傳說中的亞述皇后，也是巴比倫的創建者，總在一夜激情
後殘殺她的奴隸們。一八六〇年，故事被改編成歌劇搬上舞
台，竇加深愛其古典素材的羅曼蒂克處理手法。此畫沈靜的
構圖就有點像一幕戲劇，畫中人物彷彿歌劇中的合唱團，站
在舞台布景前。兩張練習草稿〈裸體的跪姿人物習作〉及〈穿

圖見17頁

圖見17頁

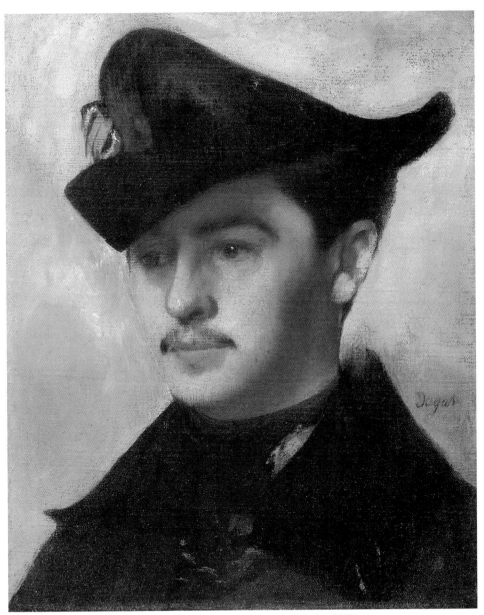

理工學院的學生　1867年　油畫畫布　36×30cm　日本村內美術館藏

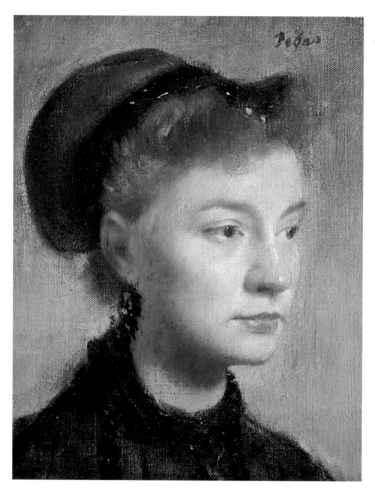

年輕女兒肖像（貝勒利
男爵士女兒茱利安）
1867年　油畫畫布
27×22cm
巴黎奧賽美術館藏

衣的跪姿人物習作〉都可明顯看出受到安格爾及十五世紀翡
冷翠畫派畫家的影響。研究顯示，整幅作品人物都來自竇加
廣泛的四處取材，包括異國的及歐洲的，例如畫中的馬是源
自帕德嫩神廟中的雕刻裝飾。

　　竇加似乎已經知道，所謂的「歷史的畫家」，那些承襲
大衛、安格爾和他的老師的藝術已經走到盡頭，他不想再墨
守成規。古典主義的技巧及構圖訓練，加上天生的敏銳觀察
力，竇加替肖像畫帶來了新的天地，那就是強調即興與自
然。竇加精確的抓住筆下人物的某種特別或者不特別的姿勢

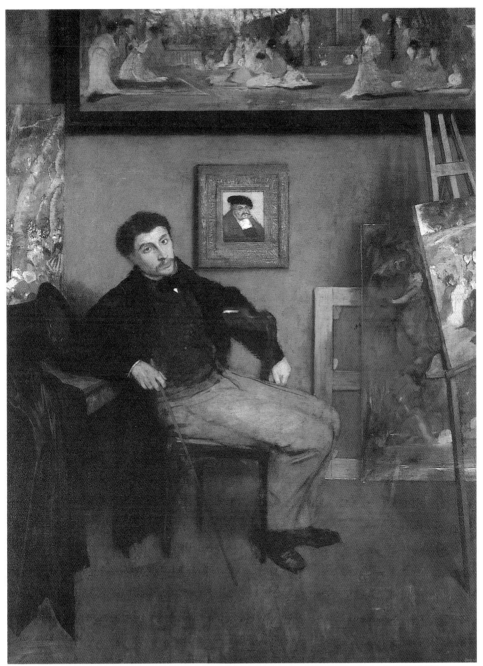

詹姆士‧提梭的畫像　1867～1868年　油畫畫布　151×112cm　紐約大都會美術館藏

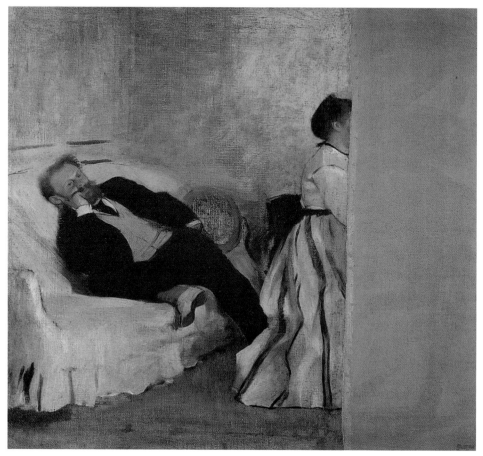

愛德華·馬奈夫婦　1868～1869年　油畫畫布　65×71cm　日本北九州美術館藏

動作，讓人物在「如無人觀看」的情形下，表現其內心情感或內在性格，完全沒有傳統肖像畫中慣有的正式與拘束，是真正直接、親近、鮮活而且自然的肖像畫。

　　竇加早期的肖像畫對象多為自己或兄弟姐妹，事實上，竇加很少雇用專門的模特兒為他擺姿勢，也從未接受別人的委託而以畫肖像賺錢過日子。他所作一系列的自畫像，毫不誇張的寫出自己不定的情緒及帶著憂鬱的容貌。其他如〈穿官校制服的阿契里〉，十八歲的弟弟也有一種相當自我的憂

圖見12頁

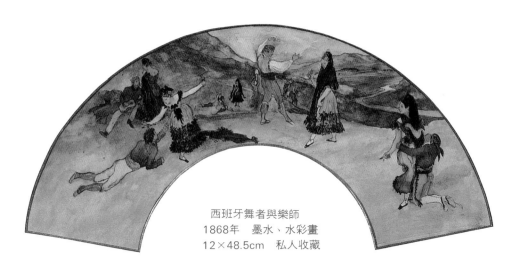

西班牙舞者與樂師
1868年　墨水、水彩畫
12×48.5cm　私人收藏

鬱與沈默，雖然仍可看出安格爾的影響，卻沒有安格爾的冷淡，因爲藝術家已經加入了自己的「共鳴」與感覺。

　　慢慢地，他的肖像畫成爲一種刹那間情景的述説，他也彷彿成爲心理醫生般，試著捕捉與整理畫中人物的内在生命世界。

圖見14頁

　　在〈貝里里家庭〉中，硬而垂直線條的背景，黑白衣服的斷然分色，人物個個中規中矩，卻與畫中的光影、身體語言和互不相連接的凝視極不協調。一八五六年，竇加到那不勒斯拜訪他的姑媽而畫下這張家庭畫像。貝里里夫人臉色陰沈的站在她看起來古板而謹慎的女兒後面；貝里里先生坐在陰影中，看起來有點像跌坐在椅中，眼睛往下看而不願正視他的家人；孩子臉上不清楚的白光線，桌椅的腳，甚至他突出一條腿的女兒，都把他和原本應該合而爲一的家庭分開；而他黃褐色的衣服也與家中其他成員清晰的黑白相對。另外，畫中以系列的長方形與人體的曲線形成對比，竇加寫出了父、母與女兒間的一份緊張感，那並不是在説故事，只是捕捉住某種片斷的情況。

圖見23頁

　　〈莫比里公爵及夫人〉畫的是竇加最小的妹妹及其夫婿，

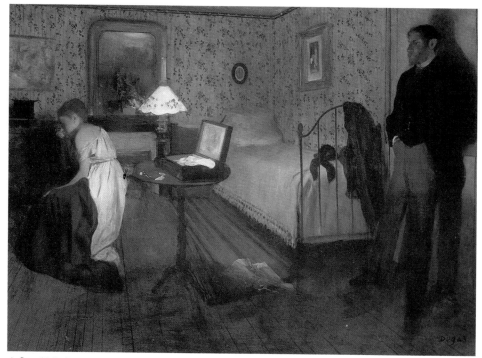

室內，侵入者　1868～1869年　油畫畫布　81×116cm　美國費城美術館藏

一位義大利的貴族。竇加前後共畫了二張同樣的主題。一八
六五年所畫，現存美國華盛頓國家畫廊的一張，公爵坐在沙
發椅背上，夫婦兩人彷彿正在客廳中聊天而突然面對旁觀
者，這「一刹時」是自然、生動的，也十分直接。畫中多彩
的壁紙後來成為竇加「浴女」系列作品中常見的特色。公爵
夫人的裙子被擦去一大片，可能是竇加後來因為不滿意自己
舊作的「傑作」。而一八六七年所畫，現存美國波士頓美術
館的一張，夫妻倆輕鬆的坐在客廳中，公爵佔據了畫面主
體，他的頭、手、身體姿勢都透露出掩藏不住的驕傲與自
尊；夫人以手托下巴，雙眼凝視，則充分顯出女性的害羞天
性；兩人在形式及感覺上都比前一張更加靠近，這也是婚姻
的寫照，男人自我而強壯，女人溫柔卻依賴。

憂鬱　1869年　油畫畫布　18×24.7cm　華盛頓菲利普收藏館藏

圖見40頁

〈正在聽巴甘彈唱的竇加父親〉畫中的巴甘（Pagan）是當時西班牙的歌唱家，常在馬奈及竇加的家中作表演。竇加有意將兩個人物形成對比，年邁、彎腰、聽得出神的老人被放在畫面右邊，坐得直直的歌唱家則被置於旁邊，吉他剛好把畫面一切爲二。全畫著色不多，只有灰、棕、黃褐及白色，卻能表達出這一刻間，兩人不同的強烈表情。

一八六二年，竇加遇見馬奈，也認識了馬奈的朋友，一位力主打破藝術與日常生活間的距離，在早期自然主義及寫實主義中扮演重要角色的人物，小説家及藝評家艾德蒙・德倫（Edmond Duranty）。竇加在一八七九年爲他畫像，並

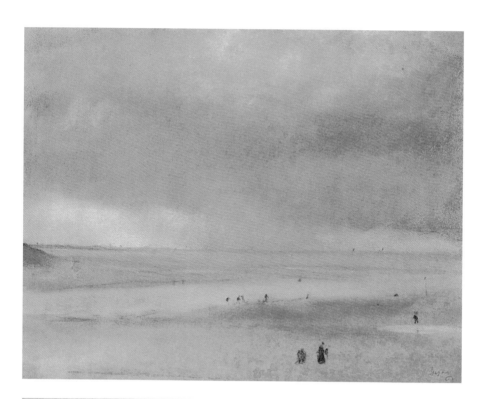

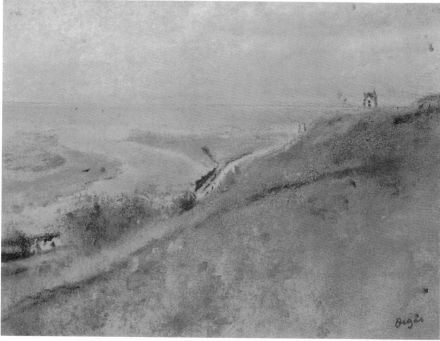

海邊　1869年　粉彩畫
24×31cm　私人收藏
（左頁上圖）
海邊的斷崖　1869年
粉彩畫　23×31cm
私人收藏（左頁下圖）

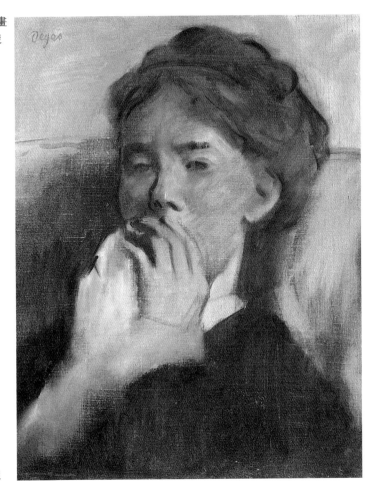

女子頭像，習作
1869年　油畫畫布
42×33cm　私人收藏

圖見 78 頁

於第五屆印象派畫展中，將此畫獻給畫展開幕後九天去世的
德倫。〈艾德蒙・德倫的畫像〉一畫非常生活化，坐擁書城的
主角人物，手及身體都傳達出一種沈思的智慧。用兩隻手指
頭壓住太陽穴想必要其平常習慣性動作，全圖用色鮮明，鬍
子上的綠斑點，手上的黃、紫色，其重視人物情感與動勢的
描繪，都可看出竇加對德拉克洛瓦的心儀與受到影響。

圖見 77 頁

　　〈狄也哥・馬荷得利的畫像〉也是竇加一八七九年作品，
畫中人物是義大利雕刻家，在巴黎工作，竇加喜歡到他的工

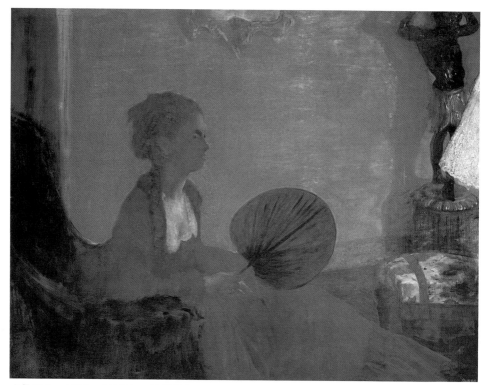

卡曼夫人　1869～1870年　油畫畫布　72.7×92.1cm　美國華盛頓國家畫廊藏

作室中和他講義大利文。竇加以為畫家與「模特兒」間的首
要條件就是要有共鳴，透過這種關係才能衍生出細膩、溫柔
的洞察力。不過這並不表示畫家不能對其所觀察到的人物個
性特徵表達批評或諷刺。此畫的視點被提高，馬荷得利被安
排在一邊，坐在零亂、無秩序的「每日生活」中，在紙堆旁
沈思。這是個家中，輕鬆、自在，一點也不正式的工作環境
。地上亂丟的拖鞋暗示了主人粗枝大葉的性格。馬荷得利胖
嘟嘟的身軀與平的桌面、沙發的圓弧形都成對比，藝術家技
巧、鮮明地傳達了馬荷得利與德倫緊張性格的迥然不同。
　　〈愛斯蒂・姆森・竇加的畫像〉共有三張，她是竇加弟弟

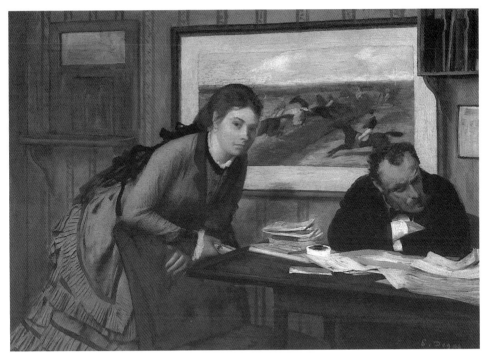

賭氣　1869～1871年　油畫畫布　32.4×46.4cm　紐約大都會美術館藏

雷的妻子。現藏奧賽美術館的那張，蒼白、纖弱的盲眼女
人，「擠」在椅子和牆壁間，幾乎被一旁多彩、新鮮、伸展
的植物所威脅。而另一幅現藏於華盛頓國家畫廊的作品卻正
好相反，畫面充滿安定與喜悅，正在聽音樂、喜歡歌劇的愛
斯蒂，張開著沒有視力，不注視觀者的雙眼。盲的孤獨被女
性的嫵媚軟化了；她的脆弱在精緻安排的光線，白、灰、淺
玫瑰紅的溫柔色彩中也被安撫了。

　　竇加的肖像畫還有一個本質特色，那就是他總在有意無
意間，表現出的社會階級色彩。也許是因為來自貴族的富有
家庭，接觸到的人，看到的東西或高級房子，總不免使他追
求高雅、氣派或高貴的色調，難怪德倫就曾譏笑他是位「正
成為上流社會一份子的畫家」。

管弦樂團的樂師　1870年　油畫畫布　50×61cm　美國舊金山美術館藏

　　一八七〇年後，竇加已經很少畫有肖像畫。普法戰爭爆
發時，他曾入伍炮兵隊兩年。退伍後，他發現自己原來所熟
悉的社會已不復存在，他開始尋找新的畫題，也開始發現了
「現代」巴黎人生活中迷人的一面。

紐奧艮之行

　　一八七二年十月到一八七三年四月，竇加到美國路易士
安那州的紐奧良，探望弟弟雷及阿契里，畫了不少家庭肖像
畫，另外也畫了他有名的作品〈棉花交易〉。這幅畫寫的也是
每日生活的一頁，記錄從事棉花買賣生意親戚們的忙碌情

圖見46頁

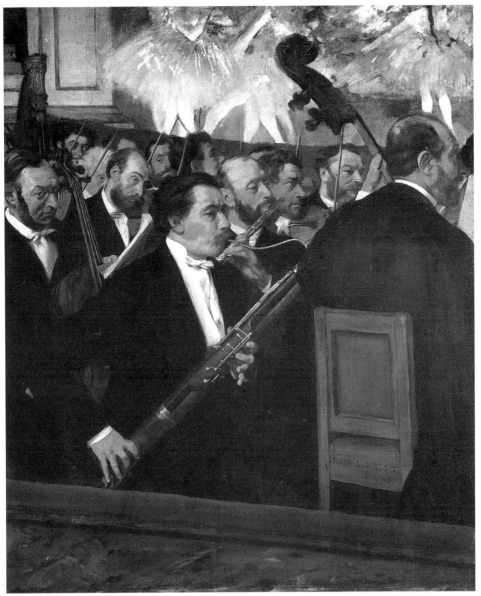

歌劇院中的管弦樂團　1870年　油畫畫布　56.5×46.2cm　巴黎奧賽美術館藏

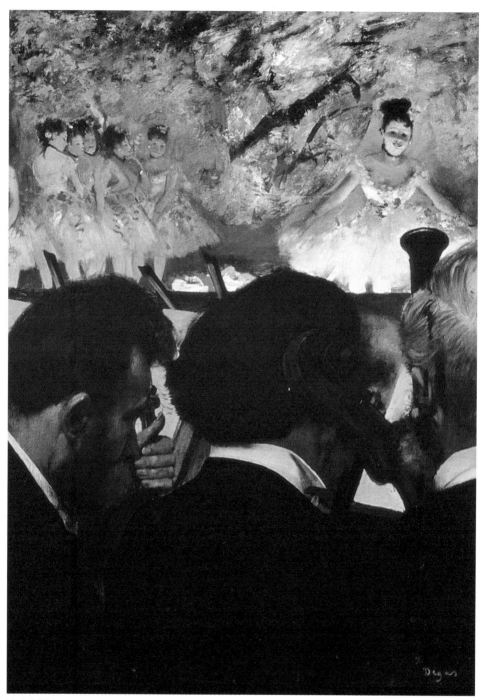

管弦樂團中的音樂家　1870～1871年　油畫畫布　69×49cm　法蘭克福市立美術館藏

裹白頭巾的女子　1871年　油畫畫布　40×32cm　愛爾蘭，都伯村美術館藏

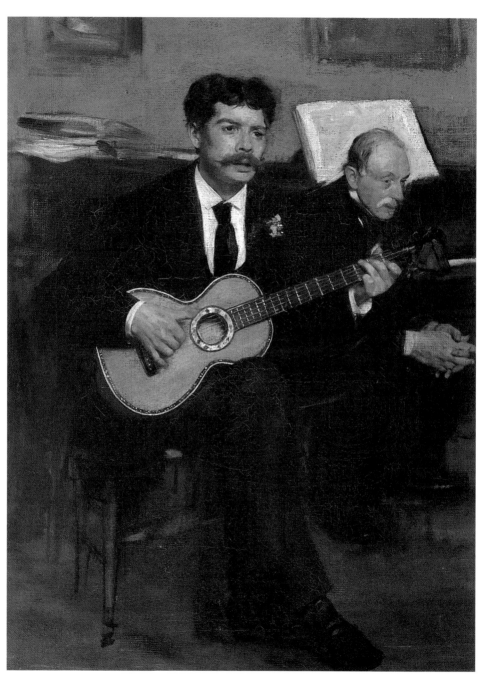

正在聽巴甘彈唱的賽加父親　1871～1872年　油畫畫布　54×40cm　巴黎奧賽美術館藏

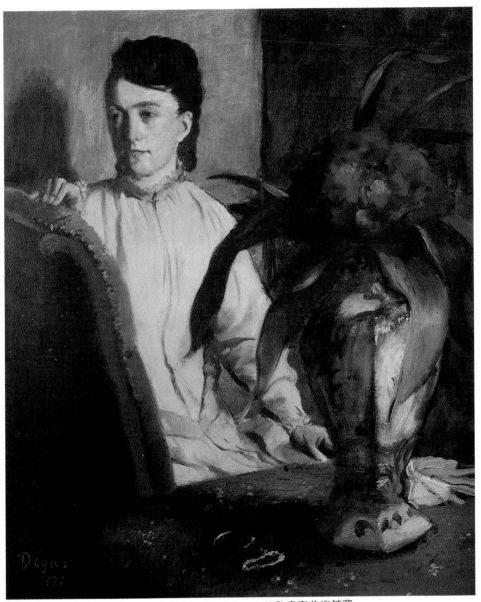

大瓷瓶旁的女人　1872年　油畫畫布　65×34cm　巴黎奧賽美術館藏

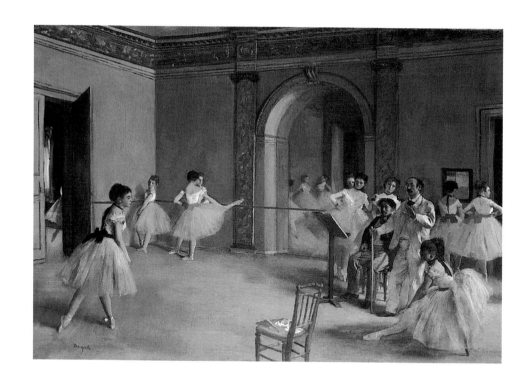

形。全畫中每一個細節都經過精心推敲，幾乎如照片般真實，但是卻沒有任何相機能拍出竇加筆下的空間深度及平衡對稱。畫中每一個人物的動作都經過細心觀察，及無數草圖的練習，他們各做各事，完全無視於旁觀者。前景是竇加的叔叔，雷的岳父正在檢查一堆棉花樣品；左邊是會計，雷坐在中間看報，阿契里則在左邊靠窗而立，兄弟兩人可能也是此交易所的訪客，他們的悠閒輕鬆正好與辦公室中其他忙碌的人們形成對比。

　　爲了統一畫面，竇加以一連串不規則的白色，如棉花、報紙等與人物的黑衣服互相烘托。畫中重複使用長方形，如窗戶、櫃子、書等，明確的輪廓巧妙組合了看似偶然的人物。觀者的視線以雷的岳父爲水平，相隨著傾斜的地面及窗子一路深入，成爲有距離空間感的觀察。此畫是竇加此時期

準備中的舞者
1872～1876年　油畫
73.5×59.5cm
芝加哥藝術協會藏

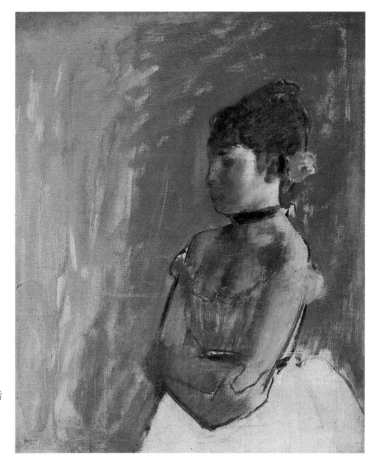

的顛峯之作，一八七八年被巴黎政府收藏，也成爲竇加第一件進入博物館的作品。

回到巴黎後，竇加決定自己要在巴黎度過餘生：「我只要擁有屬於自己的角落，在那裡，我可以勤奮的耕耘。藝術的天地是不會變大的，只會不斷的重複，如果你想佔有一席之地，想與別人比個高下，我可以告訴你，若想要有好的收穫，必須先栽種好的果樹。」

現在竇加開始想要結婚，希望有個好太太，有小孩及快樂的晚年，可惜他生性不易親近，難以取悅，他習慣嘲諷又

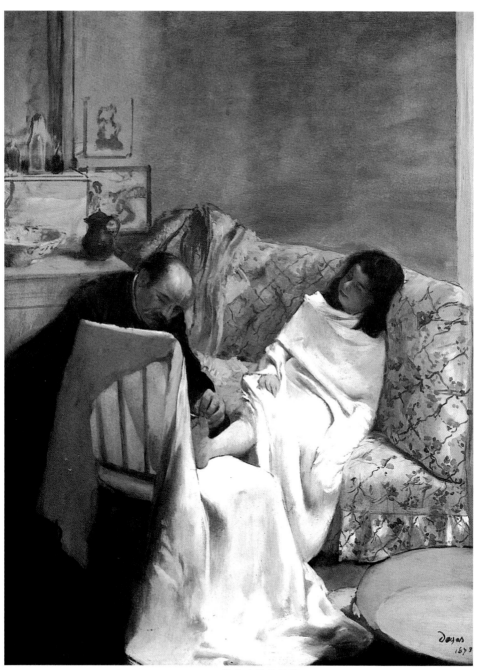

修腳者　1873年　油畫畫布　61×46cm　巴黎奧賽美術館藏

舞蹈教室　1873年　油畫畫布　46.7×62.3cm　華盛頓，柯克蘭畫廊藏（右頁圖）

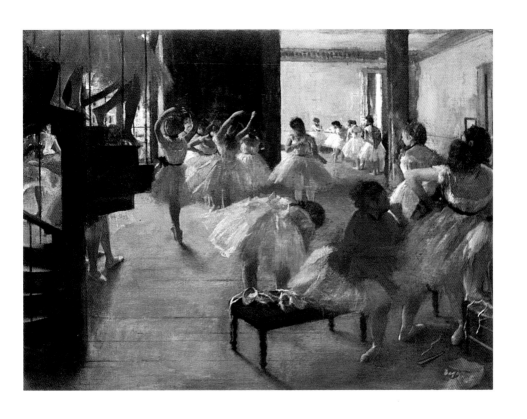

過分要求完美。除了自我矛盾外，他也相當害羞。具有詩人的本質的他，偶而爲了推敲一首十四行詩，能花上一整天的時間。他的日記、筆記本及信件中充滿了智慧的言語，顯露出他複雜迷惑的個性。傳說早期時，年輕的竇加很容易陷入愛河，後來也有不少女人對他心儀，包括美國女畫家瑪麗·卡塞特。不過，終生都在觀察女人，不論是在帽子店、洗衣房、舞台上或私隱晨浴中的竇加，仍決定不與任何女人分享他的生命而終生未婚，因爲在他的世界中，除了藝術外，幾乎已經沒有剩下什麼空間可以分給別人。

竇加與印象派

　　竇加很快成爲印象派畫家們，以馬奈爲中心人物，討論

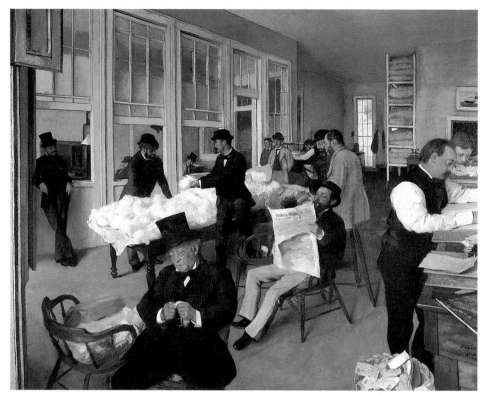

棉花交易，辦公室內的景物　1873年　油畫畫布　73×92cm　法國波城美術館藏

新繪畫觀的「蓋荷伯」（Guerbois）咖啡屋中的座上常
客，他被年輕的藝術家們，如雷諾瓦、莫內、畢沙羅、巴吉
爾所畫的身邊四周景物、光線、氣氛所感動。現在，在他心
中，希臘、羅馬已經真正過去了，而今長存的應是巴黎的現
代生活，巴黎的現代人物。

　　除了只有一次例外，竇加參加了自一八七四年到一八八
六年間印象派的八次展覽。他與印象派的畫家多有往來，卻
又在其中顯得特立獨行而與眾不同。不可諱言的，他深受印
象派畫家的影響。印象派使他從塞尚口中的「博物館藝術」
中走出來，得到自由與釋放；印象派也讓他懂得追求新的、

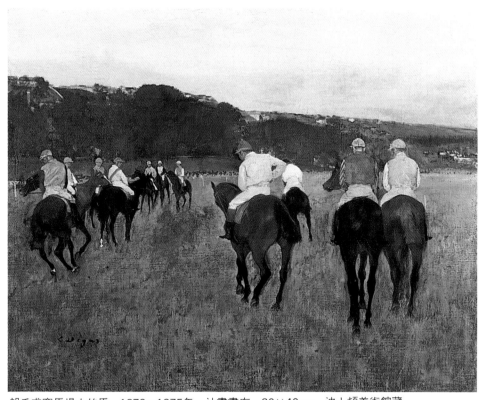

朗千甫賽馬場上的馬　1873～1875年　油畫畫布　30×40cm　波士頓美術館藏

大膽的光的效果，使他重視到光的重要性，然而他依舊記得安格爾的教訓，絕不只注重光而損及線條，所以他的畫中人物線條永遠比莫內堅實。

　　竇加喜歡記錄人的動作，而非似許多印象派畫家般集中心力於自然景物。他寧願在畫室中畫模特兒，或者冷眼看巴黎人的生活世界，也不喜歡戶外寫生。他曾嘲笑説：「警察應該開槍射擊這些搞亂鄉間寧靜的成排畫架。」竇加以爲心靈可以從自然中得到啓發與感動，但是藝術家需要精練及沈澱感情的智慧，再經過小心觀察，耐心技巧訓練，不斷速寫、練習，才能有所成就。不過，在竇加晚年時，他曾於一

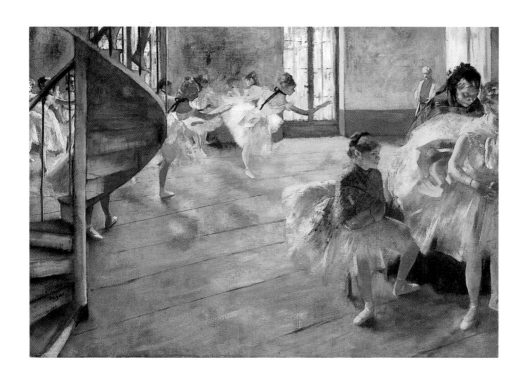

八九三年，在居洪──須艾勒畫廊第一次也是最後一次個展中，展出一系列約二十張風景畫，除了在一八六○年代畫過一些海岸變化外，一向輕視戶外寫生的寶加的確使人大吃一驚。可是這些記憶中的山、河、谷地，加上一點模糊、神祕與幻想的作品，整體而言並不成功。也許，寶加並不知道如何駕馭表現自然，他最好的風景畫是在一些賽馬作品的背景中。

對於印象派另一個基本畫畫態度──快速，以一種近乎速記的方式，讓藝術家忘記他所知道的人體結構，而傳達人體在動作時用模糊、斷續線條的方法，雖然寶加很難忘記解剖學，但多少仍接受了這種更自由表達的形式觀念。

同樣畫人物，寶加和雷諾瓦卻極不相同。雷諾瓦熱愛生命而且樂觀，他的畫布上沒有隱藏或保留，肉感的女孩看起來充滿迷人的誘惑，他也多半畫出女孩甜美的臉孔。寶加不

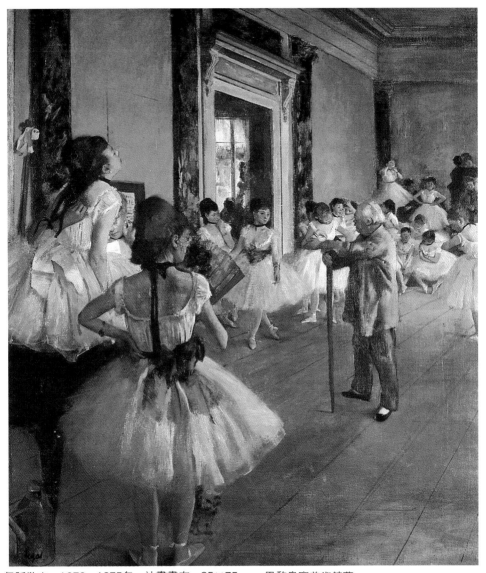

舞蹈教室　1873～1875年　油畫畫布　85×75cm　巴黎奧賽美術館藏
預演　1873～1874年　油畫畫布　59×83.7cm　蘇格蘭，格拉斯哥美術館藏（左頁圖）

喜歡畫臉，而且多半只畫出女性的背部，他強調生命中一個
真實的鏡頭，很可能是完全不美也不迷人的。他的作品能讓
觀者向深處探索，保留了神祕成而爲他特有的隱藏世界，而

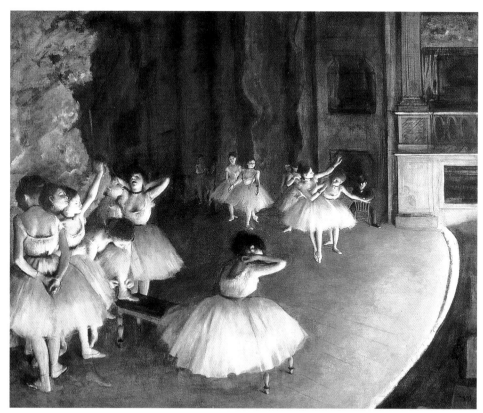

舞台上的芭蕾舞排演　1873～1874年　油畫畫布　65×81cm　巴黎奧賽美術館藏

且他只畫有限的題材，不斷重複表達同樣的人物或相同的動作。

　　竇加十分同意塞尚的說法，要使印象派畫出些實在、永恆的作品，像博物館中已經存放的，有特色，已成為象徵性的作品。由於他的家庭生活背景及早期所受的繪畫技巧訓練及觀念，除了在生活上，他不必如早期印象派畫家那樣掙扎於經濟生活外，相形之下，他也多了分矛盾。因為他既不能完全忘記文藝復興的巨匠們，也不能像安格爾那樣完全忘記自己生活在十九世紀的巴黎。他曾如此自我諷刺著：「哦！喬托，別阻止我體驗巴黎；而你，巴黎，也別不讓我領悟喬

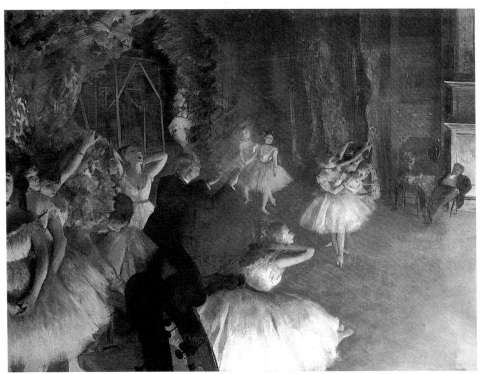

舞台上的芭蕾舞排演　1874年　油畫畫布　54.3×73cm　紐約大都會美術館藏

托。」不過，生性矛盾的竇加，終於沒有拒絕接受心中以爲「污穢」卻十分「出色」的現代巴黎，覺得自己雖然「乾淨」卻很「平常」，他不再看歷史的軼事，而轉頭注目馬場，劇院、咖啡屋、帽子店及洗衣店。

賽馬場作品系列

　　一八六○年代中期以後，賽馬場成爲竇加最喜歡的畫題之一，純種駿馬所具有的高貴，以及牠在疾駛、小跑中與騎士小心平衡動作的精準都深深吸引了竇加。和同期馬奈作品所強調的快速、模糊動作不同，竇加的賽馬場作品多半呈現騎士們在觀衆席前，在冷而蒼白的巴黎太陽下，在比賽的前

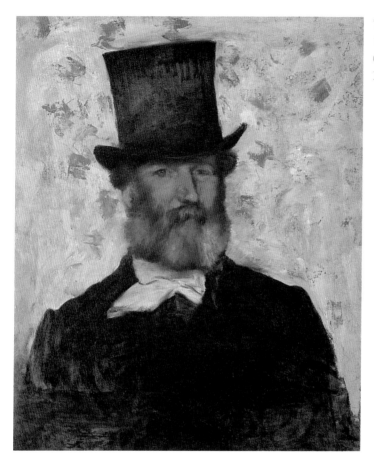

雷波樂‧勒費荷的畫像
1874年　油畫畫布
65×54cm
東京石橋美術館藏

一刻，炫耀而過，或爲馬匹暖身的情形。〈看台前有騎士的
賽馬場一景〉，竇加使左邊的觀衆與右邊的騎士，在透視法
的大小比例上相對，在衣服的色澤上呼應，也在動靜間成爲
對比。最大，也是最靠近的兩位騎士，一個面向左，一個面
向右，打破了原本單調的構圖，使觀者正好置身中間。竇加
也喜歡畫側身影像，馬的輪廓被簡化，或者只畫背景（如
〈朗千甫賽馬場上的馬〉）。而且這些景致多半完成於畫室中
的小心安排，騎師的動作經過嚴格分析、練習（如〈馬夫的
四個習作〉），馬的動作也經過仔細觀察，小心平衡。〈賽前

圖見 24 頁

圖見 47 頁

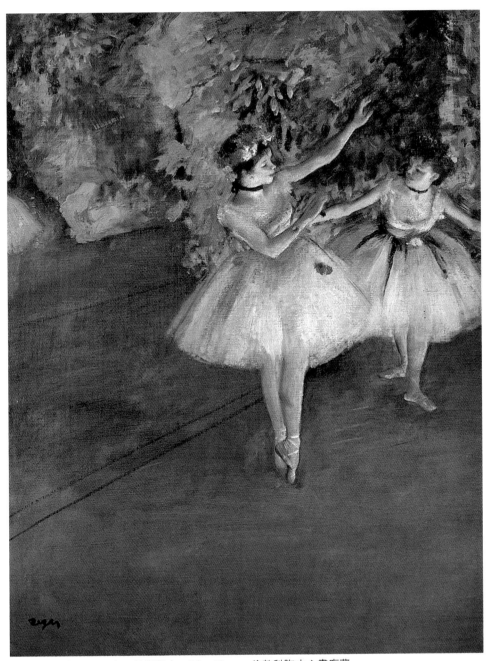

舞台上的舞者　1874年　油畫畫布　62×46cm　倫敦科陶中心畫廊藏

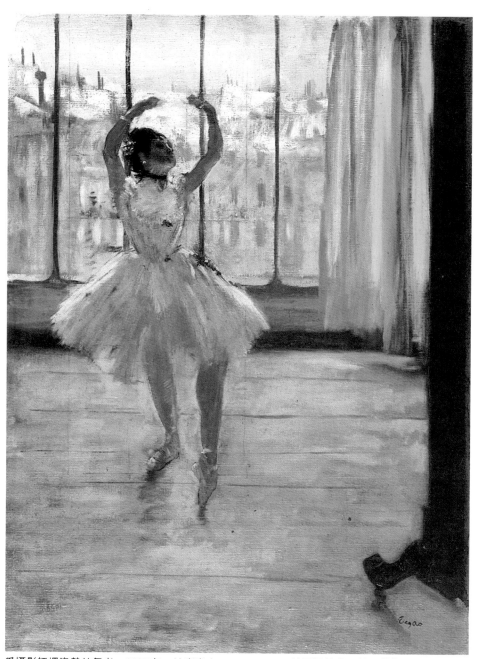

為攝影師擺姿勢的舞者　1874年　油畫畫布　65×50cm　俄羅斯普希金美術館藏

梳髮的女孩們　1875～1876年　紙版　34.5×47cm　華盛頓菲利普收藏館藏（右頁圖）

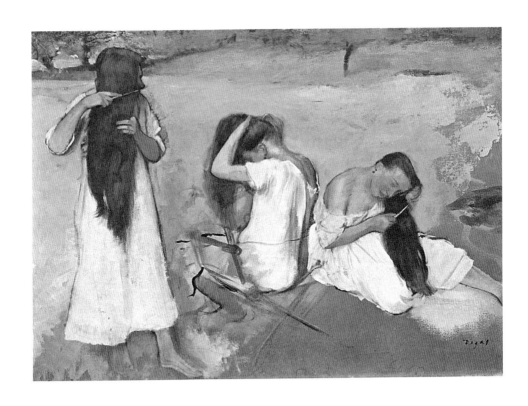

圖見 79 頁

的騎師〉以柱子把馬頭及畫面一分爲二的構圖相當戲劇性，可能是受了日本畫空間感的影響。畫中草天一色的展開，與圓形的太陽和遠近安排的騎師與馬，產生具有深度感的空

圖見 104 頁

間，這也是竇加作品的一大特色。〈雨中的騎師〉是一八八○年後竇加再度對騎師賽馬作品產生興趣後較晚期的作品。畫面斜分爲二，一個三角形表達了空間，另一個三角形則充滿了動作。長而斜的雨相對於騎師鮮明的衣帽。騎師的臉不見了，不過純種駿馬卻展現了精緻的高貴，和早期作品，只有側影、背影的情形大不相同。

芭蕾舞作品系列

對於上流社會的巴黎人而言，觀賞芭蕾舞表演是一種流行的消遣娛樂。通常劇院中一星期會有三次表演節目，買了

55

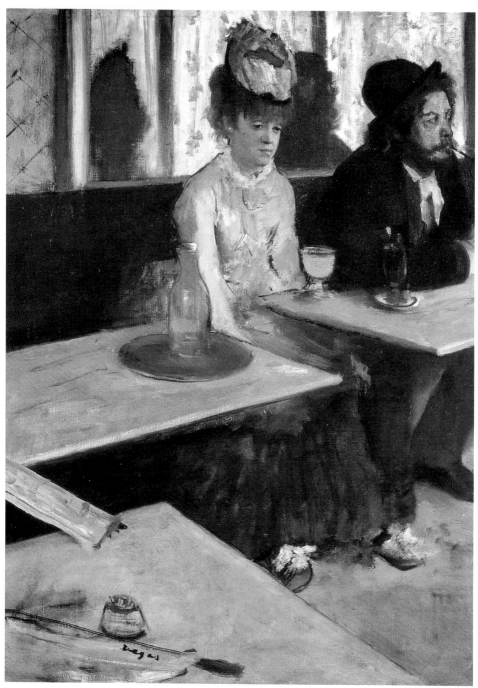

苦艾酒　1875～1876年　油畫畫布　92×68cm　巴黎奧賽美術館藏

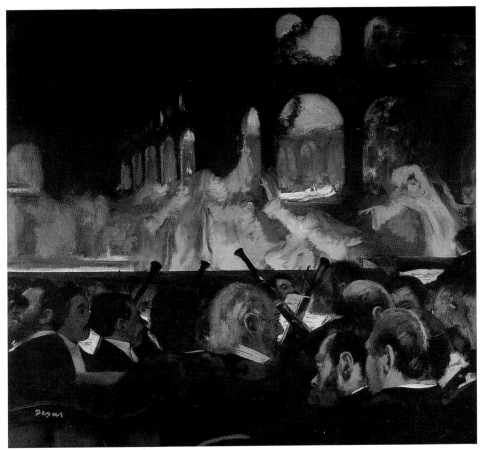

芭蕾舞劇「羅貝爾魔鬼」 1876年 油畫畫布 76.6×81.3cm 倫敦維多利亞與艾伯特美術館藏

票的人可以自由出入舞者的更衣室，看預演或進出舞台兩側。剛開始畫芭蕾舞者時，竇加多少帶著點好奇，他有朋友在劇院中交響樂團演奏，熟知這些七、八歲就開始習舞，多半出身低層家庭的女孩，爲了爭取較永久性的演出，使自己不要在十、或十一歲的關鍵時刻被迫離去，她們必須付出極端辛苦的訓練代價。如果能夠幸運留下，又要爲每週的薪水努力，甚至期盼能在後台來往的觀衆中找到好丈夫。竇加覺得自己必須研究芭蕾舞者研習過程的每一步，從芭蕾舞教

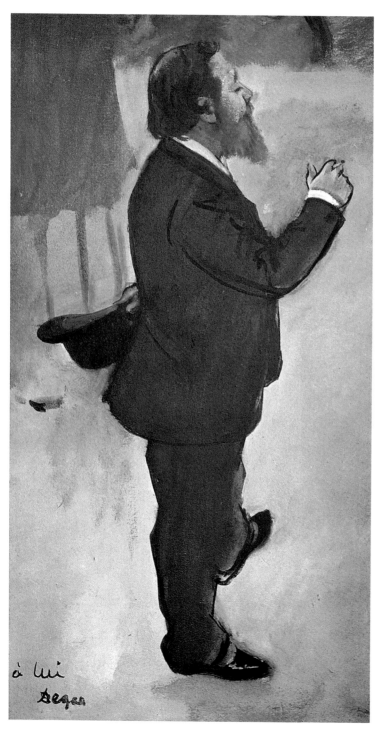

卡羅・派拉瑞尼
1876～1877年
水彩、油畫
63×34cm
倫敦泰特美術館藏

à lui
Degas

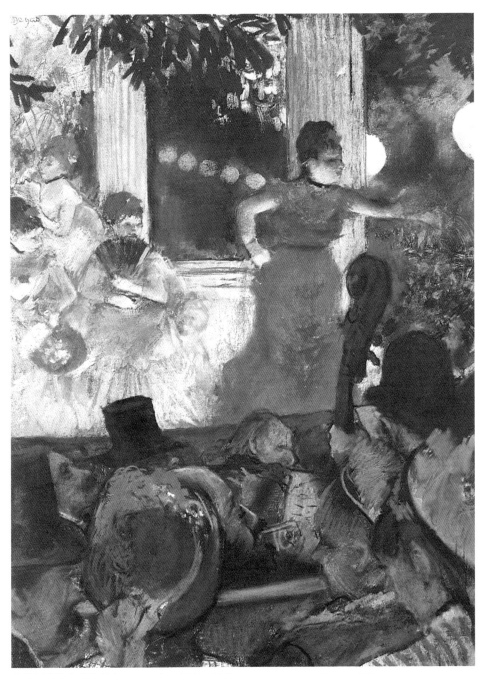

大使劇院的咖啡音樂會　1876年　粉彩、版畫　37×27cm　里昂美術館藏

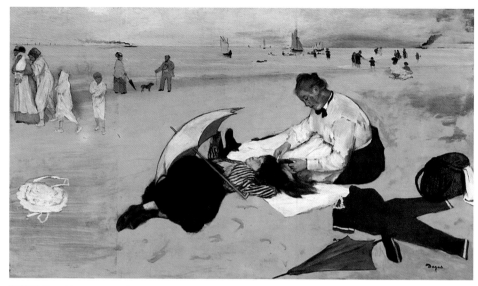

海灘風光　1876～1877年　油畫　47×82.6cm　倫敦泰特美術館藏

室、預演到正式演出。

　　竇加初期的芭蕾舞系列作品是冷靜而客觀的，構圖堅實，畫面也較嚴肅。每一個人物都經由小心的習作，再與其他人物作精密的結合，全圖看似偶然，彷彿漫不經心的抓住凍結片刻的感覺世界，其實全屬精心安排。一八七二年作品〈歌劇院休息大廳〉，畫的是舞蹈及編舞名家路易士‧法蘭西斯‧莫內特正在指導年輕舞者的情形。此畫在倫敦第五屆法國畫家展中獲得極高的評價，竇加以近乎數學般嚴謹的構圖，讓人物隨著鮮明的紅線而串連；門邊閃過的芭蕾舞裙對映前景的主角人物；建築物的細節如同替人物畫上框架；而重複的平行線條與垂直線條又平衡、安定了畫面的動態。不過此畫在傳統的透視法下，人物動作差別不大，色彩也顯蒼白。竇加很快就發現了色彩的魅力，也加強了空間深度及光的表現。一八七三～七五年作品〈舞蹈教室〉可以看到畫家如

圖見 42 頁

圖見 49 頁

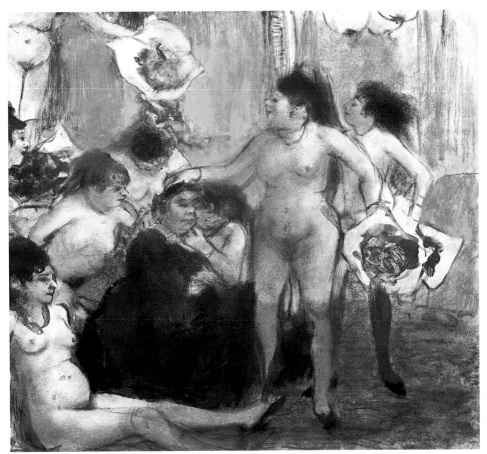

女老板的舞會 1876～1877年 粉彩、版畫 26.6×29.6cm 巴黎畢卡索美術館藏

何快速的進入「動」的世界，抓住了更加生活化，更為真實，屬於他眼中的「偶然剎那」。此畫採俯視角度，觀者的眼睛很快隨著地板的斜度與越來越模糊的舞者身影而被吸引到屋角深處。構圖與人物動作仍然經過小心研究，中央的指導老師嚴肅而有分量的姿勢正好與舞者的漫不經心形成對比；手中的拐杖也與直立的壁柱相對。我們看見舞者的「動」作比以前更多，雅觀的，不好看的都有，有的在打哈欠，有的在抓癢，或調整衣服。前景有隻耐心等候的小狗，

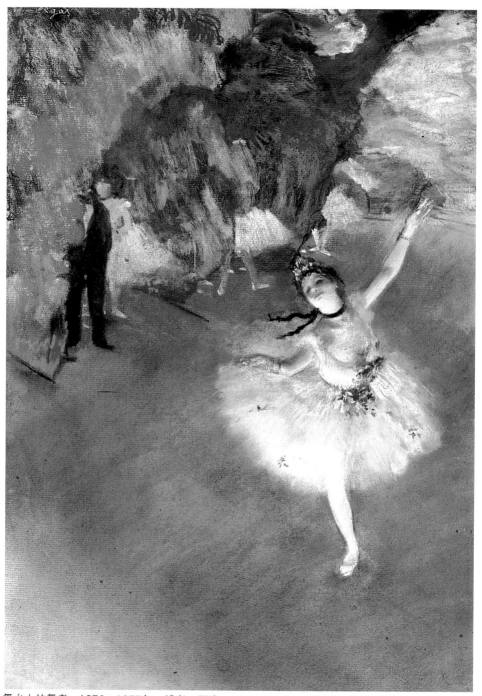

舞台上的舞者　1876～1877年　粉彩、版畫　60×43.5cm　巴黎奧賽美術館藏

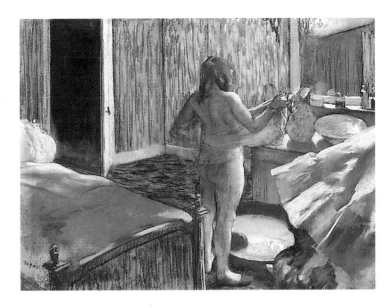

浴中的女子
1876～1880年
粉彩、版畫
45.7×60.3cm
加州，諾頓・賽門
美術館藏

擦乾自己的裸女
1876～1880年
鉛筆、蠟筆畫
44.6×27.9cm
私人收藏

角落上有個水壺，其形狀正好與左前方站立的舞者姿態相同。一八七三～七四年間的作品〈預演〉，前景人物的手臂、肩膀，略看不清的臉孔及地板上的陰影，都是竇加對光的精心處理。畫的兩邊均被邊緣切斷，只能瞥見正走下樓梯舞者的腿。前景中，背向舞者的一羣則一直被推到畫邊，巧妙的以一大片空間在中間相連。

　　在一八六〇年代初期流行的日本畫以及攝影技術，使竇加學會如何突然的在畫面上切掉人物，如何表現不對稱的效果，如何製造特寫鏡頭，如何截取不平常的視覺角度，就像他作品中常常出現的傾斜前景。日本畫家和西方所用的傳統透視法非常不同，西方以數學般的正確，由中央一點向四周擴大，以在平面上表現立體的效果。日本藝術卻從高處俯視主題，動作從前景的某一點開始，再曲折的以線條傾斜向後延伸，直到被一高水平線拉回為止，就像一面打開的扇子，向上，向後展開。竇加作品中誇張的前景，漸行漸遠的後景，突然被切斷的肢體，顯然均學自東方藝術。更重要的是

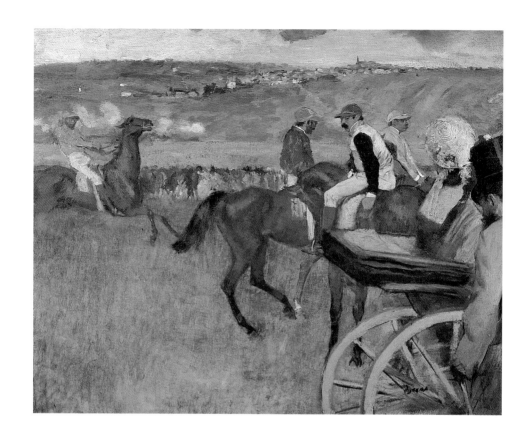

對空白地區的運用觀念，空白不但能強調深度感，也能以其簡單來平衡畫中人物的複雜，竇加得心應手的運用空白，替歐洲藝術加入了新的空間觀念。畫框在竇加的手中不再只是畫框，是一個鏡頭，是生命中的一個片斷。〈舞台上的芭蕾舞排演〉中更有不對稱的生動。右邊高貴的舞者與左邊打哈欠、伸懶腰、穿鞋子的難看舞者形成對比，其實那正是亮麗舞台上舞者在舞台下的另一面。全畫亦採俯視角度，打破了只表現舞台面的呆板形式。

圖見 50 頁

　　中期以後，竇加的芭蕾舞作品系列已看不到舞台、教室或預演的全景。他畫了一系列二個人的組合。過去的畫家幾乎避免只畫二個人，他們寧願畫二個人或一羣人以符合金字

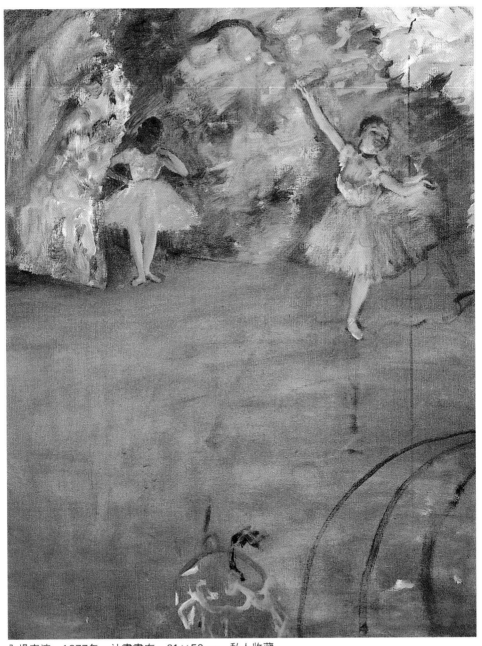

入場表演　1877年　油畫畫布　61×50cm　私人收藏

賽馬場，業餘騎師　1876～1887年　油畫畫布　66×81cm　巴黎奧賽美術館藏（左頁圖）

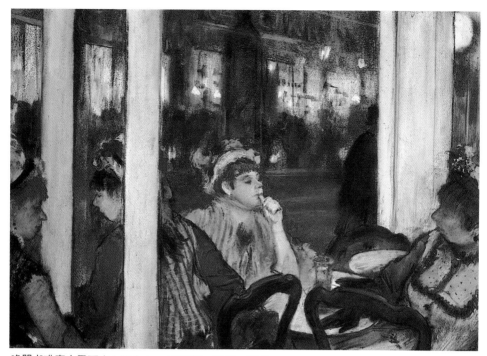

晚間咖啡廳中露天座上的女人　1877年　粉彩、版畫　41×60cm　巴黎奧賽美術館藏

正在彩排的舞者　1878年　粉彩、炭筆畫　49.5×32.3cm　私人收藏（右頁圖）

塔原則。竇加是描繪二個對比人物的巨匠。一八八二年作品
〈等待〉，穿芭蕾舞衣女孩及一般外出服的婦人，正在「等
待」，可能是下午的歌劇院。婦人用雨傘漫無目的的在木板
地上畫著；小女孩正彎腰按摩她的左腳踝，加上空蕩無物的
空間，藝術家成功地描繪出了等待的無聊。坐的筆直，表情
肅然的婦人與彎腰、瘦弱的女孩在情緒上亦形成對比；兩人
均坐在椅子左邊，椅子與地板呈同樣斜度，空的一邊又相對
滿的一邊；而女孩輕巧多彩的舞衣亦相對婦人沈悶的黑色衣
服。〈舞台上的舞者〉是〈舞台上的芭蕾舞排演〉右邊舞者的特
寫鏡頭，不過視覺角度降低了，兩人間的距離加寬了，使舞
者看起來更加輕盈迷人。畫中人物被恣意的放在右邊，並且

圖見53.50頁

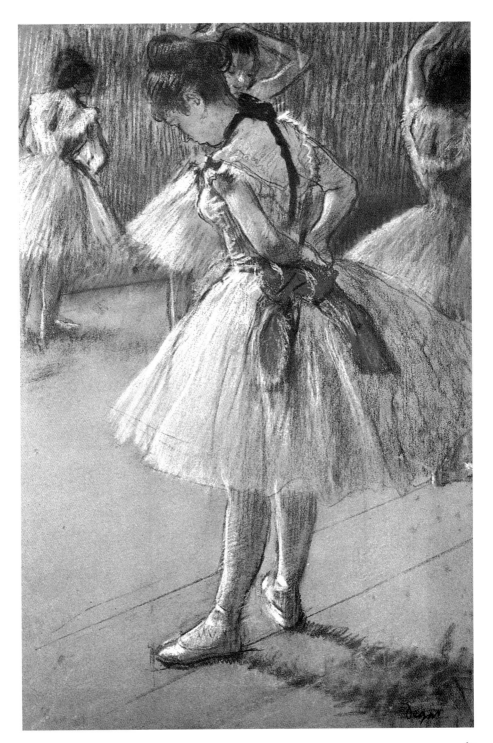

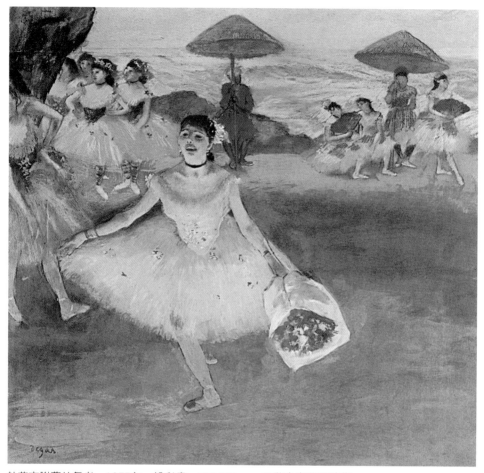

執花束謝幕的舞者　1877年　粉彩畫　75×78cm　巴黎奧賽美術館藏

被切去邊緣，空盪盪的地板向後傾斜延伸，占據了畫面一
半，讓舞者有移動的空間，這些都是竇加芭蕾舞作品中常見
的特色。而這種截取自己畫作中片斷而重新作特寫處理的手
法，也是竇加作品的另一個特色。一八六八年到一八七六年
間，他畫了些與後台教室、預演相對的明亮舞台前台世界，
〈歌劇院中的管弦樂團〉是其中的一張，畫的是他低音喇叭手
的朋友，那也是全畫的重點，舞台的景被切掉一半，每一個
團員的臉，演奏樂器的姿勢，都經過仔細觀察；我們也看到

圖見 37 頁

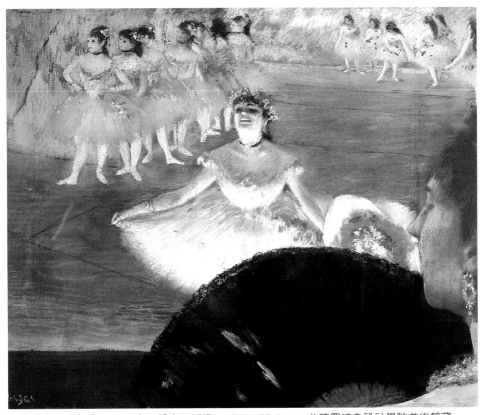

綴著花飾的女舞者　1877年　粉彩、版畫　40.3×50.4cm　美國羅德島設計學院美術館藏

圖見.38頁

圖見.68頁

竇加在構圖中所安排的斜線及長方形。〈管弦樂團中的音樂家〉，音樂家變成粗寫，黑色前景，暗色衣服，正好對比未被切去的亮麗舞台。而畫於一八七七年的〈執花束謝幕的舞者〉是〈管弦樂團中的音樂家〉背景細節的特寫鏡頭，光線由下而上，這也是竇加最喜歡表達的舞台燈光方式。這張作品看不到早期芭蕾舞作品的擁擠畫面，女主角屈膝鞠躬，但是正享受努力成果一刻的她，卻有著陰鬱疲倦的臉，身後左邊被切掉一半的舞者正伸出難看的腿，另一人則在揉背休息，竇加毫不留情的寫出華麗劇院的背後世界。

　　愛上粉彩是因爲粉彩能使他一面畫，一面寫，使他在表

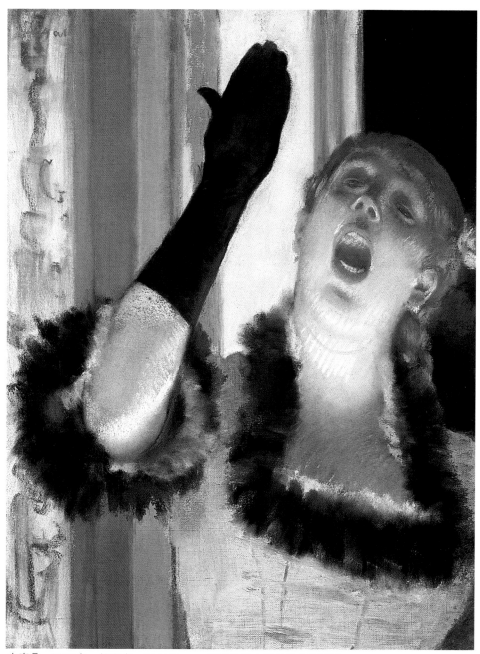

女高音　1878年　粉彩畫　53×41cm　美國哈佛大學佛格美術館藏

站著的舞者　1878年
粉彩畫綠灰色紙
32×24.4cm
南斯拉夫貝爾格勒美術
館藏

達色彩時無需放棄他所不願意放棄的線條。所以他自己說：
「我是個畫線條而且善用色彩的畫家。」他越來越不喜歡發
亮的顏色，粉彩較沈鬱，又能表達舞台布景的豐富層次以及
舞者透明、優雅的舞衣。然後他又發現用紙來畫粉彩，更是
描寫曇花一現時光的最佳媒材。當他想改變畫的構圖時，他
就裁掉一、二吋，甚至補上一塊再將整個畫面塗滿。一八七
八年作品〈舞台上的舞者〉就是在紙上畫的粉彩作品。竇加捕
捉了一個完全的跳躍動作，從俯視的角度，舞者的姿勢對應

倚著肘的舞者半身像
1878年
炭筆、粉彩畫
24.8×26.2cm
南斯拉夫貝爾格勒
美術館藏

倚著肘的舞者，習作
1878～1880年
粉彩、蠟筆畫
31.5×23.5cm
南斯拉夫貝爾格勒
美術館藏（右頁圖）

舞台的傾斜角度，粉彩發揮了極致的色彩效果，特別是舞衣
上的花朵。後景舞台側面的旁觀者，特別是穿晚禮服，手插
在口袋中的男士，暗示出這不過只是奢侈、高貴、迷人的虛
幻片刻。

一八七九年起，竇加畫了一系列休息中或準備演出的舞
者，有的舉臂伸腰，有的把頭埋在手中休息，或疲倦的猛然
跌坐在長凳上，要不就是將疲倦的舞者與生龍活虎，在平衡
桿上的練習者兩相對比。粉彩也成爲多層、厚塗，舞者的肢
體、輪廓均被簡化爲粗枝大葉，例如一八九〇年作品〈舞者
們〉。由於老年時的竇加已很少上劇院，他的「舞者」多半
來自畫室中的模特兒，這些作品也不再是「描繪」，而變成
一種「表達」，他看重的也不是舞者，而是後台的燈光，反

圖見120頁

73

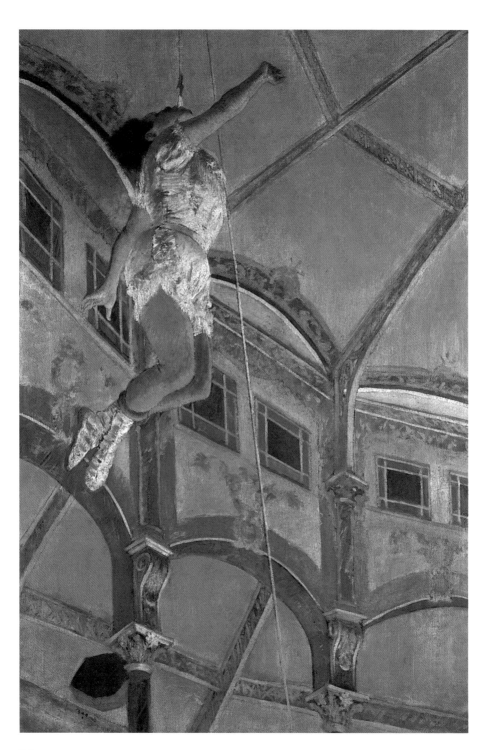

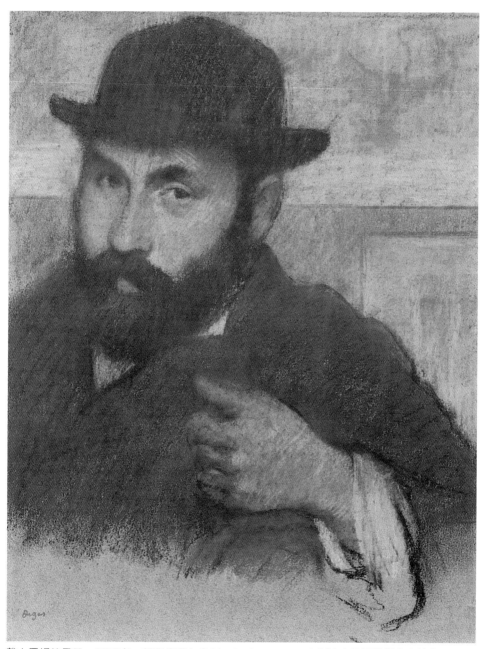

戴小圓帽的男子　1879年　粉彩畫藍灰色紙　51.2×39cm　南斯拉夫貝爾格勒美術館藏

賈儂多馬戲團的啦啦小姐　1879年　油畫畫布　117×77.5cm　倫敦泰特美術館藏（左頁圖）

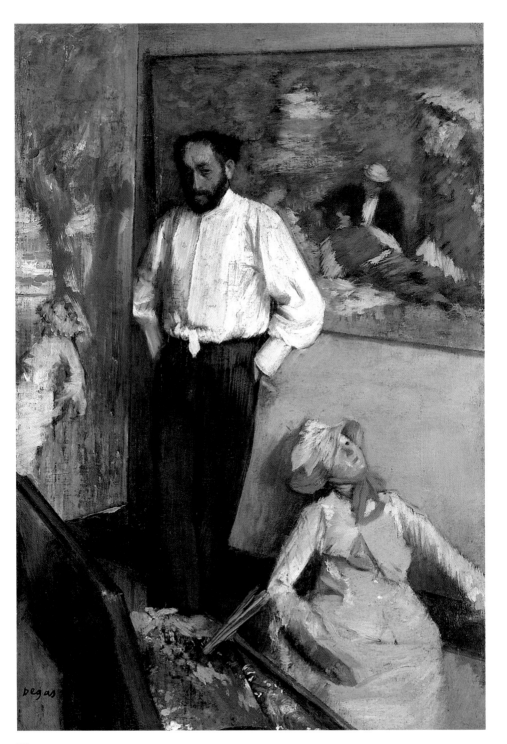

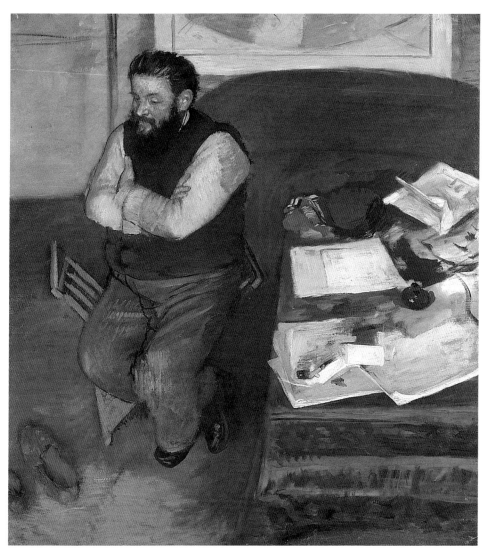

狄也哥‧馬荷得利的畫像　1879年　油畫畫布　110×100cm　愛丁堡，蘇格蘭國家畫廊藏

米薛勒－雷飛的畫像　1879年　油畫畫布　41.5×27.3cm　里斯本，卡羅斯特‧卡邦奇亞基金會藏
（左頁圖）

圖見178頁

射的效果，條紋與重疊色調所形成的條理肌紋。一八九九年
作品〈調整舞衣的芭蕾舞者〉是他晚期芭蕾舞系列作品的代
表，背景不見了，人物放大並向前突出，没有早期的優雅線

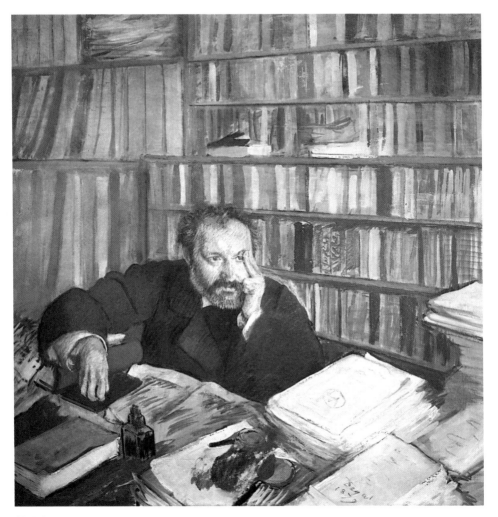

艾德蒙・德倫的畫像　1879年　蛋彩、水彩畫　101×100cm　蘇格蘭格拉斯哥美術館藏
賽前的騎師　1878～1880年　油畫　107.3×73.7cm　伯明罕，巴貝藝術中心藏（右頁圖）

條，只有大筆粗刷，厚塗的多層粉彩，強烈而誇張的寫出三
個同樣舉臂調整舞衣，並列成一斜線的舞者與另一個伸臂過
頭的舞者。

重要代表作品

　　竇加的作品，幾乎都脫不了表達一種屬於旁觀者的覺

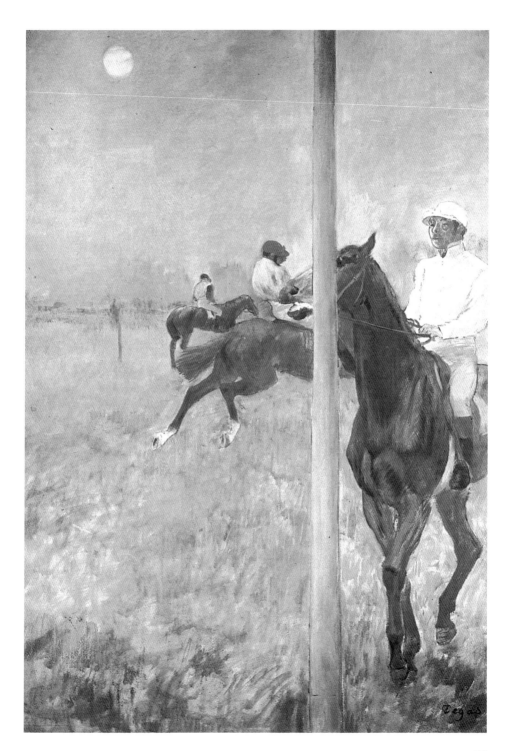

79

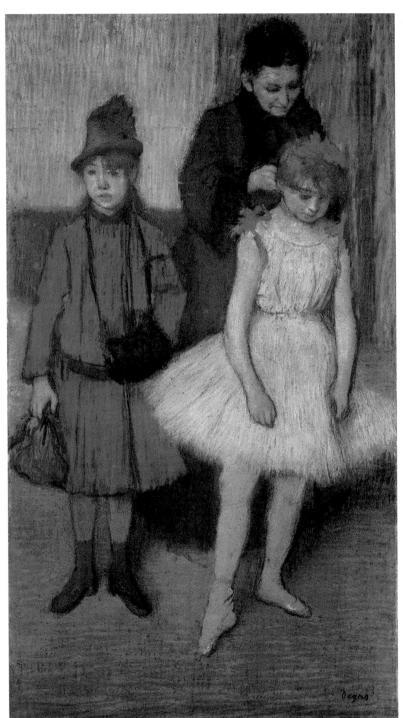

孟特家庭
1879～1880年
粉彩畫
90×50cm
私人收藏

後台的舞者
1880年
粉彩、蛋彩畫
43.8×50cm
加州，諾頓‧
賽門美術館藏
（右頁圖）

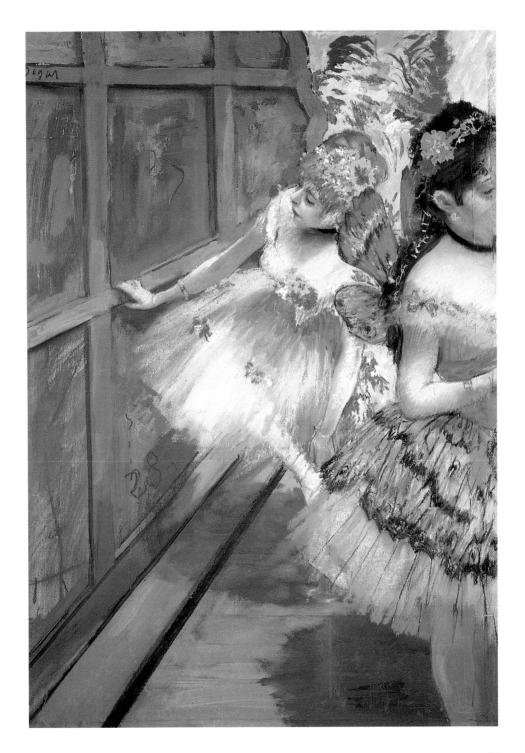

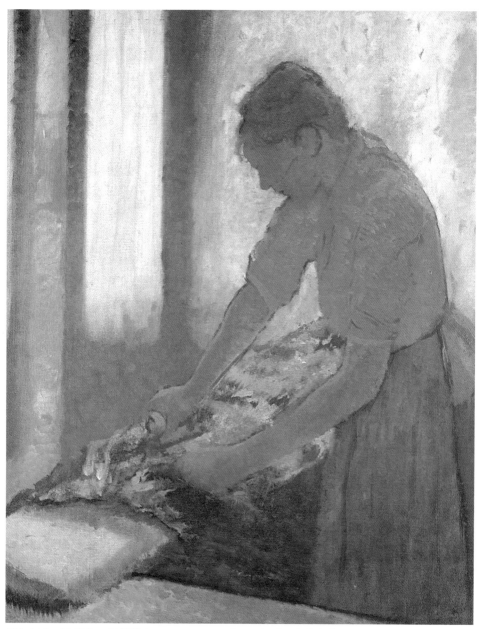

燙衣女工　1880年　油畫畫布　81×66cm　英國利物浦渥克畫廊藏

浴盆中的女子　1880年　粉彩、版畫　31×28cm　私人收藏（右頁圖）

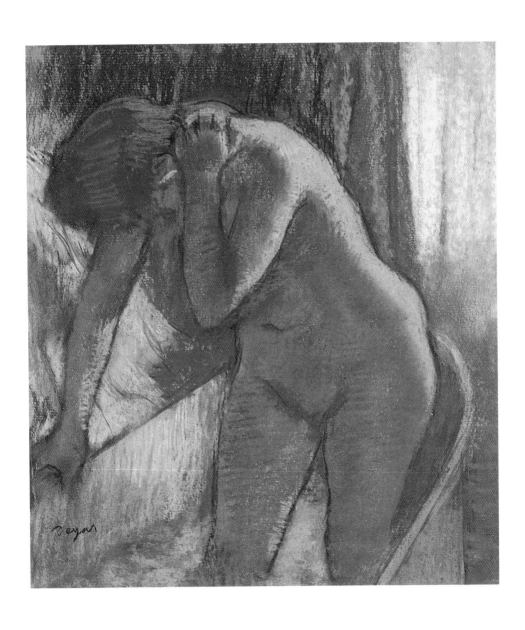

醒，一種冷眼看人生。在沒有扭曲，率直表露中，揭開生命
的面紗，對生活，對人心，也對人的身體。他以爲觀察遠比
技巧重要，他畫洗衣婦，也到時裝店觀察作畫，從不滿足於
一個主題，總是就同一系列，不斷研究，直到幾個月或幾年
的耐心觀察，才在畫室中追求理想中的完美。〈苦艾酒〉是其

圖見 56 頁

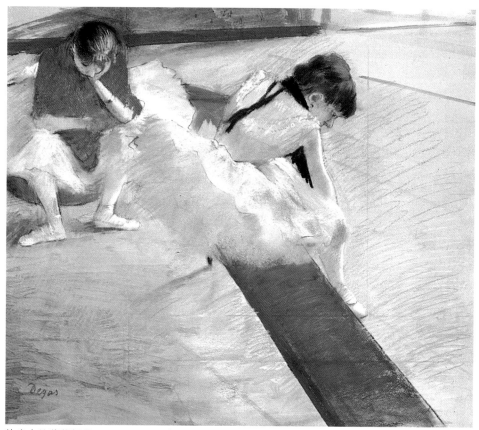

休息中的芭蕾舞者　1881～1885年　粉彩畫　50×60cm　波士頓美術館藏

一八七五～七六年作品，當一八九三年在倫敦展出時曾引起
軒然大波，因爲維多利亞大衆尚未能預備接受如此現實的巴
黎人生活。咖啡屋中彌漫著無精打采的氣氛，女人不快樂而
寂寞的躊躇著眼前的酒，兩人均無奈的坐視著時光飛逝。人
物被放在右中及邊緣，從畫面左下方起到左邊空的桌面，形
成Ｚ形線條構圖，與人物背後的玻璃背影相對映。竇加暗示
了這是生命的一個角落，一個突然閃過的片斷。

　　著迷照相機的竇加，也把照相機的特寫鏡頭帶入畫中，
將畫面焦點對準某一主題，其餘景物模糊；人是一刹時的容

罪犯的頭像　1880年
粉彩畫淺藍色紙
45.5×59.5cm
南斯拉夫貝爾格勒美術館藏

就寢　1883年
炭筆、粉彩畫
31×24.7cm
南斯拉夫貝爾格勒美術館藏

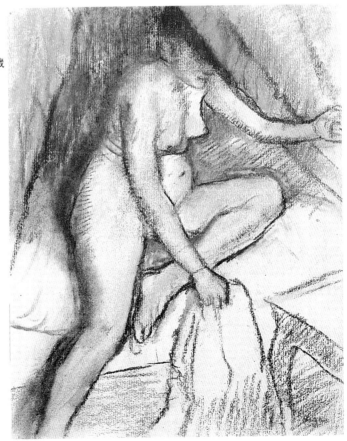

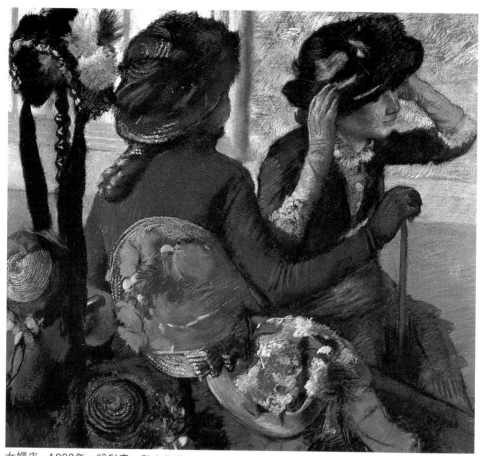

女帽店　1882年　粉彩畫　私人收藏

浴後　1883～1884年　粉彩畫　52×32cm　私人收藏（右頁圖）

貌，卻又代表了最自然的形像。一八七八年的作品〈女高音〉圖見 70 頁最能代表這種特寫鏡頭的運用。畫中的地點是十九世紀後半期巴黎人各種社會階層都喜歡的娛樂場所；畫中大嘴巴、雙下巴、泡泡眼的歌者被公認為當時的名伶泰瑞沙；從下往上看的視點，竇加延長了顯眼、鮮明的黑色長手套。一八七九年第四屆印象派展出此畫時，有人以為「藝術家能充分觀察並表達人物的肢體語言」，但也有人以為他是「故意扭曲人的身體」。竇加以為「想要表現晚上活動中重要的燈光或燭

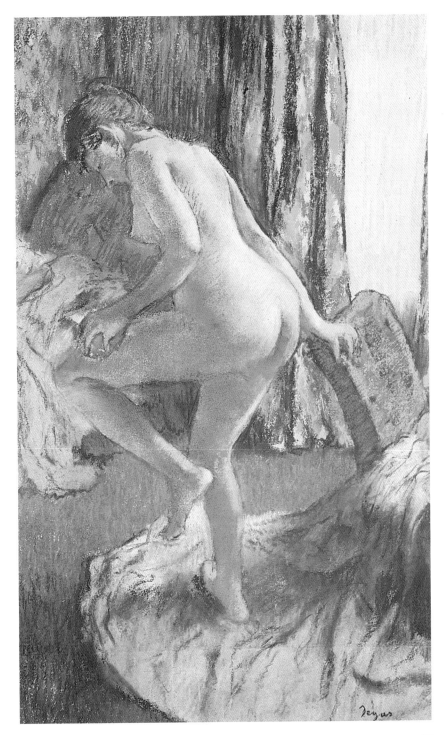

女子畫像　1884年　粉彩畫　49×33cm　私人收藏

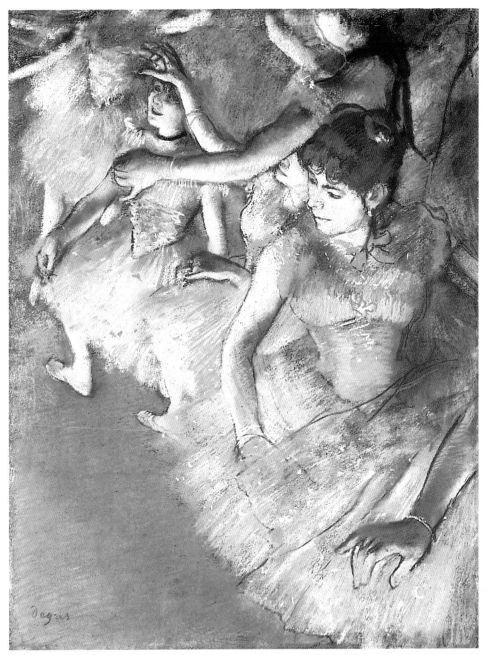

舞台上的芭蕾舞者　1883年　粉彩畫　62.2×47.3cm　達拉斯美術館藏

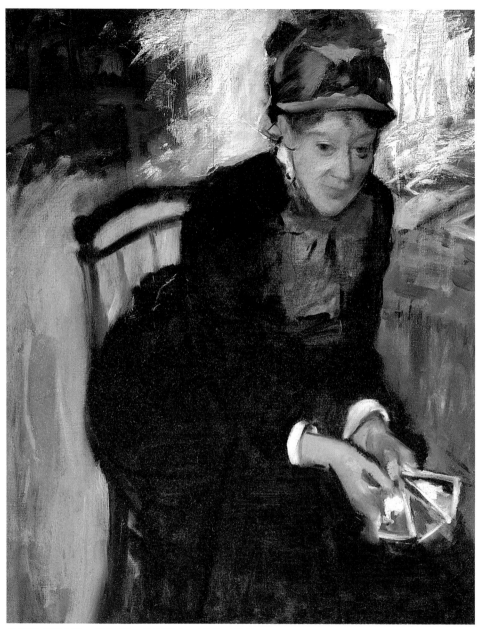

坐著的卡莎小姐　1884年　油畫畫布　71.5×58.7cm

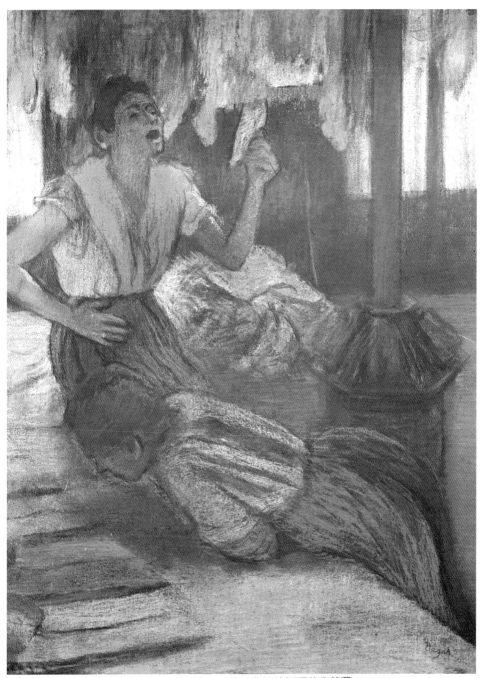

洗衣房風光　1884年　粉彩畫　63×45cm　蘇格蘭格拉斯哥美術館藏

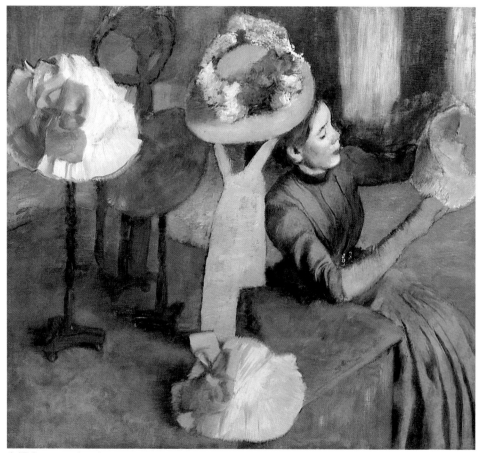

女帽店　1884年　粉彩畫　100×111cm　芝加哥藝術協會藏

光，最重要的不是在表現光源，而應是表現光的效果。」畫
中由下而經上照射的舞台腳燈，打在仰起的臉與手臂上，幾
乎使黑手套和歌者的身體分開。另外，竇加用酪蛋白混合乾
的粉蠟筆，用這種濕的顏料塗在歌手的粉紅色衣服及背景的
直線條上，而乾、濕混合的媒材又表現出歌者身上鴕鳥羽毛
衣服的效果。一八七六年的作品〈大使劇院的咖啡音樂會〉，圖見59頁
竇加除了表現舞台腳燈在台上造成的強烈效果外，背景的一
排燈光，不但加添了畫面的生動，而且巧妙的一直延伸到歌

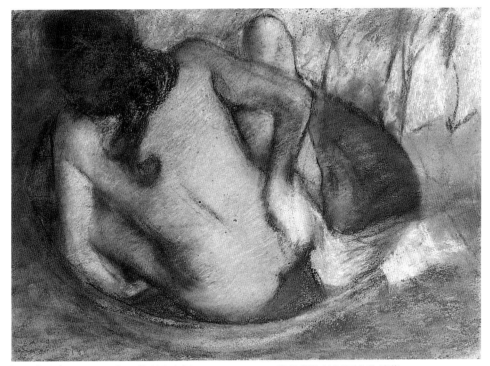

浴盆中的女子　1884年　粉彩畫畫紙　53.5×64cm　蘇格蘭格拉斯哥美術館藏

者手臂。紅衣歌者的裙腳與渦形低音提琴的線條相應，觀衆
席上兩位婦人的多彩帽子又與繽紛的舞台相對成趣。

　　對竇加而言，舞台上的表演者只是他表現動作的道具，
他不是敍述舞台上的人物，而是藉此表現一種空中的速度，
流動的高貴，刹那間被控制的活力。一八七九年作品〈費儂
多馬戲團的啦啦小姐〉，竇加採用仰視角度，繩子兩端均被
畫面切掉。對繩子支撐特技表演者的身體重量，圓形劇場的
木頭屋頂結構、燈光的表現，竇加均未掉以輕心，鮮活表現
出驚心動魄的一刻。

　　竇加幾乎不畫靜物，因爲他覺得物體的移動遠比靜止的
東西有趣，特別是人的動作、姿勢更是千變萬化，時刻不
同。〈女帽店〉中，人物仍是畫面重點，竇加用高角度俯看帽

圖見74頁

圖見92頁

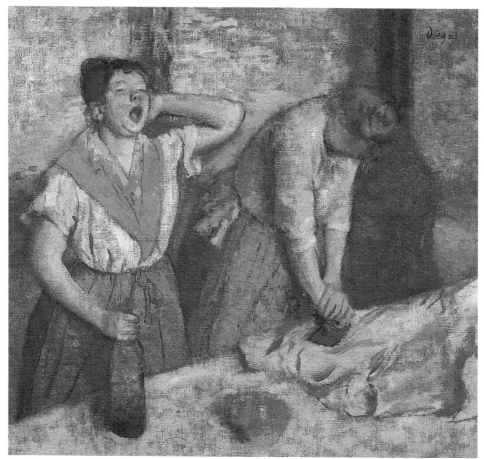

燙衣女工　1884〜1886年　油畫畫布　76×81cm　巴黎奧賽美術館藏

子店櫥窗中的女助手，藍、橘、深紅的各色帽子，像巨大的
花朵在帽架上不勝負荷。帽子的圓形與直線排列的帽架對
比，女助手的灰色衣服也與多彩的帽子，藍色的背景、橘色
的桌面相對襯。

　　竇加說：「畫出眼前所見固然重要，但是最好只畫出似
在記憶中的事物，因為那是經過轉換、沈澱的想像，然後才
能畫出真正感動自己的地方，就是本質的所在，而不會被眼
前的景物限制住記憶與幻想。」一八七六到七七年的作品

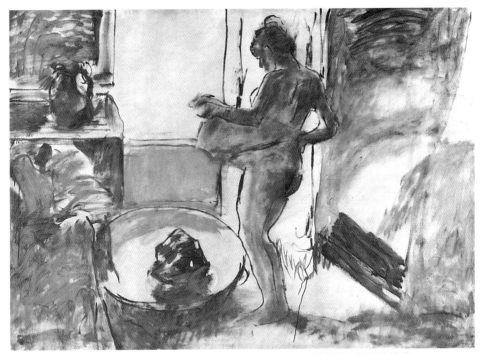

擦乾自己的女人　1884～1886年　油畫　150×214.5cm　紐約布魯克林美術館藏

圖見60頁

〈海灘風光〉是印象派畫家喜歡的畫題，竇加也畫過不少海景畫的速寫。此畫是在畫室中靠記憶完成，中間兩個人物是構圖重點。年輕女孩放鬆、不美的姿態和一旁不經心丟棄的衣物、玩具、陽傘，都相襯出保姆緩慢、正確的動作與堅實的身體。

竇加常強調「繪畫不是要畫出物體的形態，而是要提供欣賞形態的途徑。」他總是一畫、再畫相同的模特兒，或者相同的主題、相同的姿勢，更不斷勸告別人要：「畫了再畫，十遍、一百遍，因為在藝術中絕無偶然成功的事。」他喜歡在畫面上做各種對比，兩組或兩個人物的姿勢、心態，也在色彩、線條甚至技法上做對比。他甚至曾將同一個模特兒的三種姿勢放在同一張畫面上，替藝術創新帶來了新變

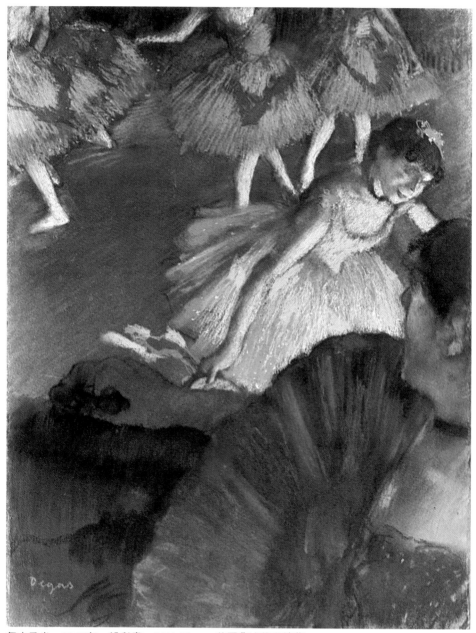

舞台風光　1885年　粉彩畫　64×49cm　美國費城美術館藏

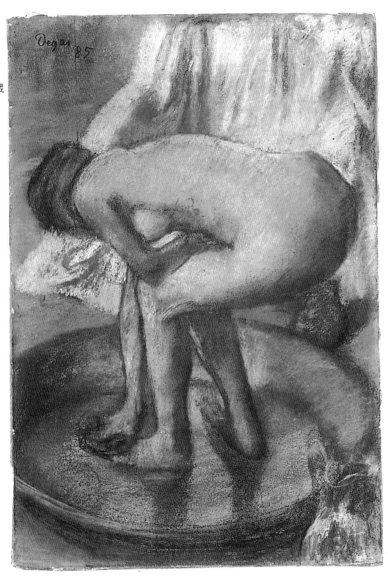

淺浴盆中的女子
1885年
粉彩畫畫紙
81.3×55.9cm
紐約大都會美術館藏

圖見 55 頁

化。〈梳髮的女孩們〉被竇加加上海邊的背景以及綠色的草與
樹，看起來是三個女孩，其實是一個女孩梳頭的三種姿勢。
同樣是畫梳頭的動作，〈被梳頭的女人〉畫於一八八六年，全
畫重點在裸體婦女的放鬆，相形之下不重要的女佣則被切

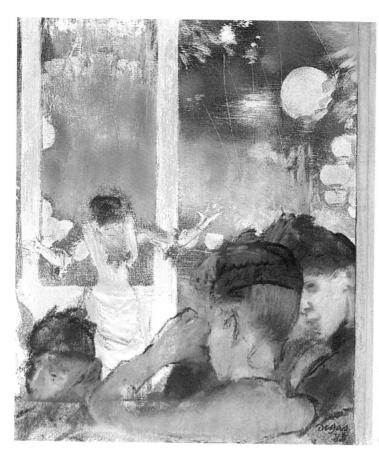

大使劇院的咖啡音樂會
1885年　粉彩、版畫
22.8×20cm
紐約，摩根圖書館藏

擦拭腳的裸女
1885～1886年
粉彩畫　50.2×54cm
紐約大都會美術館藏
（右頁圖）

去。另外一張一八九二～九六年的作品〈梳髮〉，從左下角到右上角，從女孩不自然的伸展到心平氣和、努力工作的站立女佣，竇加結構出有力的角度及戲劇性的對比。

洗衣婦作品系列

　　一八六九年起，竇加愛上洗衣婦的主題，他被洗衣婦人因工作所需而帶有韻律感的姿勢所吸引，也被明亮陽光在炎熱、充滿蒸氣的洗衣房中的效果所吸引。

　　一八七二年他從紐奧良寫信回來說：「這世界上人類的每一件事都如此美麗，而有一個巴黎的洗衣女孩，光著臂

大使劇院的咖啡音樂會
1877～1878年　版畫
20.5×19.3cm
芝加哥藝術協會藏

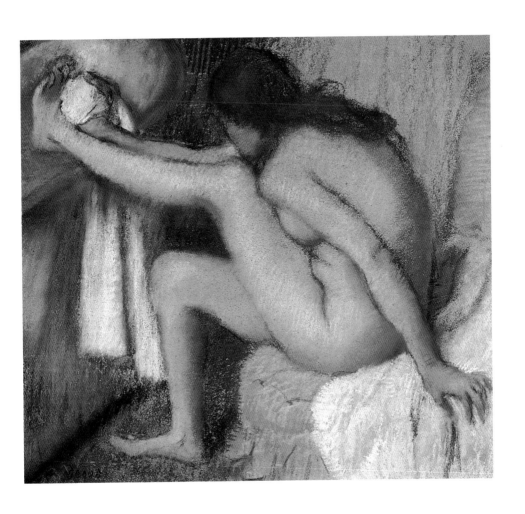

圖見 82 頁

圖見 91 頁

膀，更值得像我這樣明眼的巴黎人大書特書。」一八八○年作品〈燙衣女工〉中，只有三個顏色的主角人物被置於強烈斜角的燙衣板及直條背景旁，人物臉上沒有眼睛，沒有表情；緊張的身體說明她正在用盡全身的力量，精緻的色調柔和了簡單的構圖。

　　早期的「洗衣婦作品系列」多爲洗衣房風光的描述，分析洗衣婦的熨衣動作，而且多半只畫一個人。一八八○年起，竇加喜歡畫二個人，並在動作、態度上作出對比。一八八四年作品〈洗衣房風光〉，兩位洗衣婦都在休息中放鬆她們

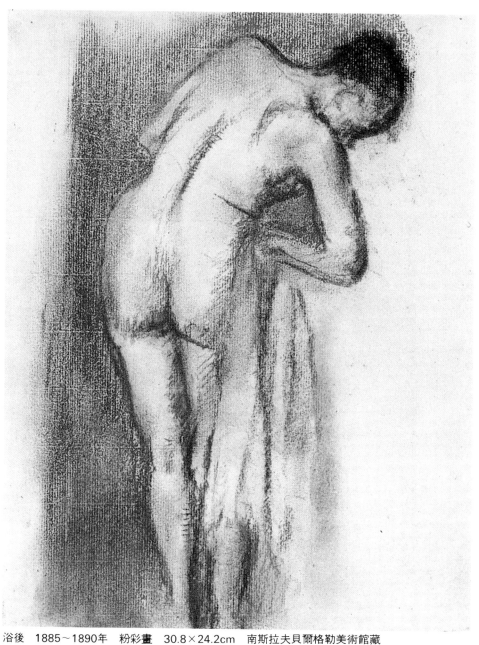

浴後　1885～1890年　粉彩畫　30.8×24.2cm　南斯拉夫貝爾格勒美術館藏

舞者，粉紅與綠　1885～1895年　油畫　82.2×75.6cm　紐約大都會美術館藏（右頁圖）

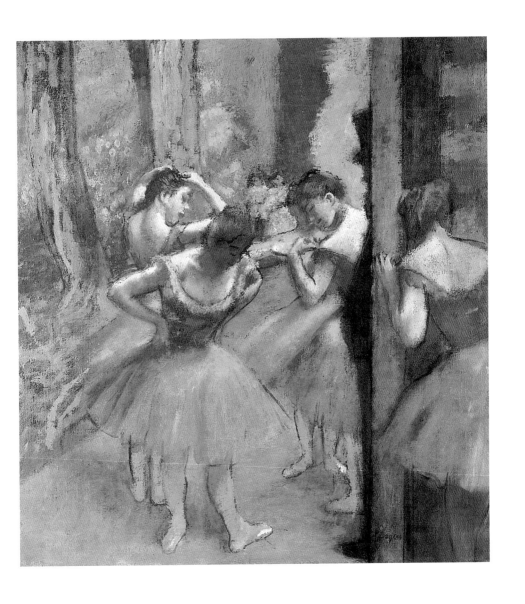

疼痛的背部。竇加沒有正面畫出她們的貧窮或勞苦負擔，只是忠實表現出人性中毫不虛偽的本質。我們又看到熟悉的直線與斜線，甚至人物本身也形成有力的角度。

圖見94頁

〈燙衣女工〉是個性及行為的強烈對比。一位正在打哈欠，一位則盡全力低頭熨衣。張口打哈欠的洗衣婦，正用一

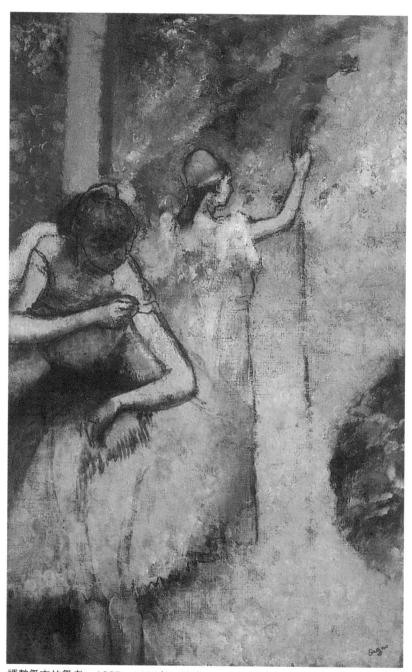

調整舞衣的舞者　1885～1905年　油畫　78.7×50.8cm　芝加哥藝術協會藏

浴盆　1886年　粉彩畫　60×83cm　巴黎奧賽美術館藏（右頁圖）

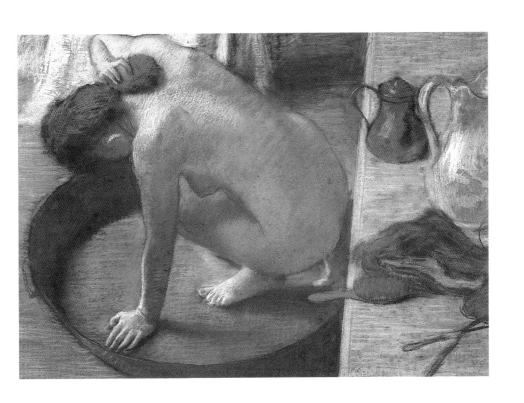

手握住瓶子，一手撫頸，這些有角度的動作對比同伴弧形的背。

晚年生涯與浴女作品系列

當竇加五十歲時，他突然失去了勇氣，發現自己所作的是如此有限，他抱怨著：「每一個人在廿五歲時均有才能，到了五十歲就非常困難。」他向好友亨利・拉奧特寫信說：「如果你是五十歲的單身漢，你也許也會有我這樣的感覺，把自己像門一樣從裡面關上，不止是對朋友，也是對自己，……我已經開始了太多的計畫，卻有被困而無力完成的感覺，我以為永遠會有時間，也未曾阻止自己努力，甚至在煩惱中，也不顧及自己生病的眼睛。……偶而我會覺得自己不能從昏睡中覺醒，我必須保持忙碌，可是現在的我，卻像人

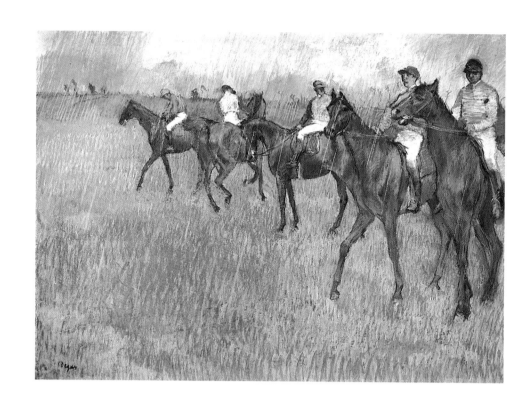

　們所説的一事無成。」他在巴黎市蒙馬特區的維克多—馬西
街（Rue Victor-Massie）租下房子，把自己關了起來，放
棄了咖啡屋、劇院的生活，也不再外出吃晚餐，只與幾個極
少的朋友來往。一八八六年參加印象派第八屆展覽後，他就
再也不參加任何公開的展覽，繪畫成爲他私人的事情。他不
肯離開巴黎，雖然抱怨夏日的炎熱，偶而外出他地也急著回
家。他遠離了印象派的朋友，或因爭吵，或互相譏諷，甚至
與畢沙羅斷交。不過當馬奈去世時，他説：「人們不能瞭解
馬奈有多偉大。卻爲了讓馬奈的作品〈奧林匹亞〉不要被賣到
美國而很樂意地捐款。」他看不起所謂的榮譽，當馬里梅
（Mallarmé）終於説服政府購買他的作品而好心跑來告訴
他時，卻被他趕出畫室。

　　不過他以收集他人的作品來昇華自己畫出偉大作品的熱

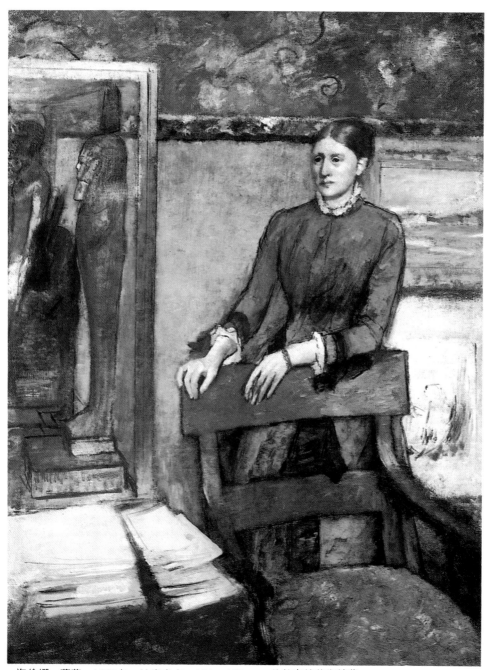

海倫娜・華荷　1886年　油畫畫布　161×120cm　倫敦泰特美術館藏

雨中的騎師　1886年　粉彩畫　47×65cm　蘇格蘭格拉斯哥美術館藏（左頁圖）

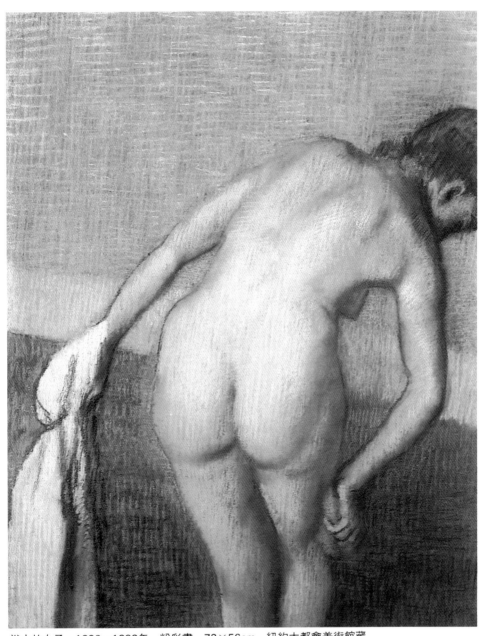

浴中的女子　1886～1888年　粉彩畫　72×56cm　紐約大都會美術館藏

舞者們　1888～1893年　粉彩畫　47×30.8cm　私人收藏（右頁圖）

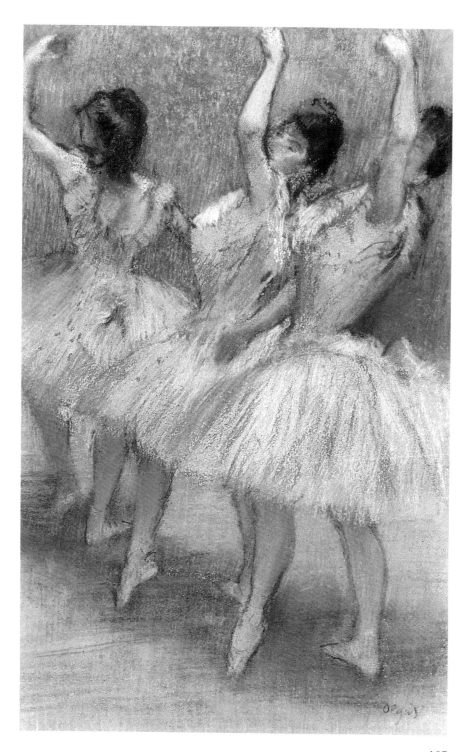

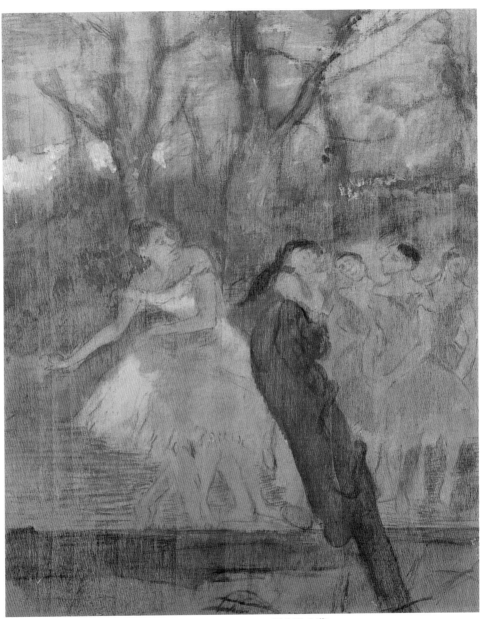

舞台上的舞者　1889年　水粉、油畫　27×21.5cm　紐約私人藏

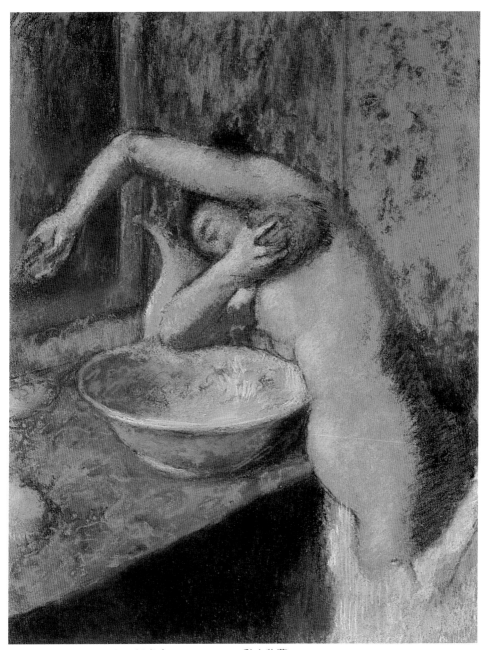

浴室中的女子　1890年　粉彩畫　63×48cm　私人收藏

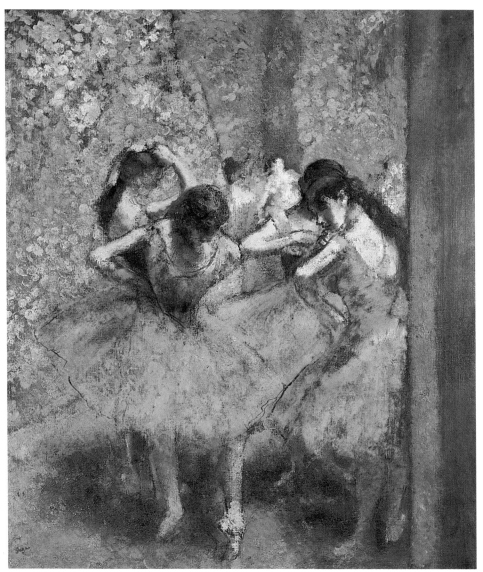

穿藍衣的舞者們　1890～1895年　油畫畫布　85×75.5cm　巴黎奧賽美術館藏

情。一八九○年後，竇加將住家二樓變成收藏傑作的畫廊，
而且對自己的品味十分驕傲。當他去世後，收藏品的拍賣引
起許多驚奇，其中包括他最崇拜，但兩相矛盾的安格爾及德

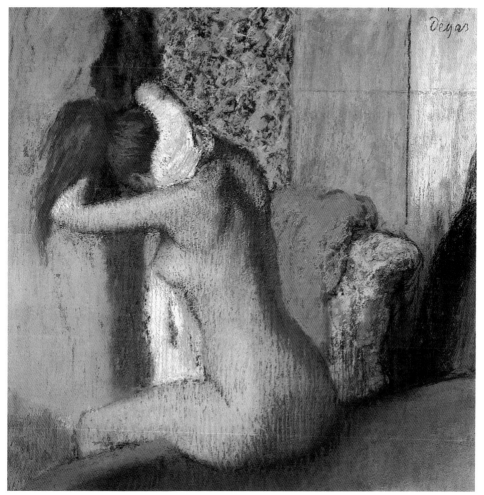

浴後　1890年　粉彩畫　62.2×65cm　巴黎奧賽美術館藏

拉克洛瓦作品，還有提埃波羅等十八世紀義大利畫家及柯洛、杜米埃、馬奈、塞尚、梵谷、古雪柯、高更的作品，其他尚有日本畫、東方地毯及惠斯勒的銅版畫。

　　眼力越來越衰退後，寶加的脾氣也越來越怪僻與粗魯，變成朋友口中「可怕的寶加」，只有忠心的僕人蘇和每天來擺姿勢的模特兒可以常常看見他。不過他卻說：「如果我不

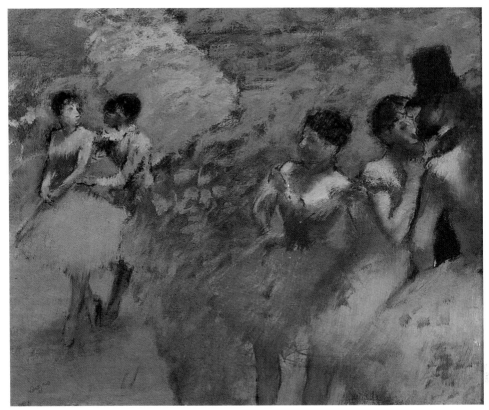

舞者們　1890～1891年　油畫畫布　50×61cm　私人收藏

如此，就沒有屬於自己的時間作畫。」壞脾氣使大家都遠離
了他，也使他的確享有了孤獨與平靜。

　　寶加晚年的作品以粉蠟筆的「塗」代替了線條，人物變
得粗枝大葉，而有雕刻作品的凹凸起伏。一八八○年，他開
始創作其晚期代表作品「浴女」系列。對於這些純屬隱私，
不應見人的婦女形象，畫家只是冷眼畫出婦女們醜陋的抬
腿，在浴盆前半進半出的樣子，或蹲著、或弓著背，或伸直
著腿。

　　有一次，一位婦人大膽的問他為什麼總是把女人畫得那
麼醜，他傲慢的回答說：「因為，夫人，一般而言女人都很

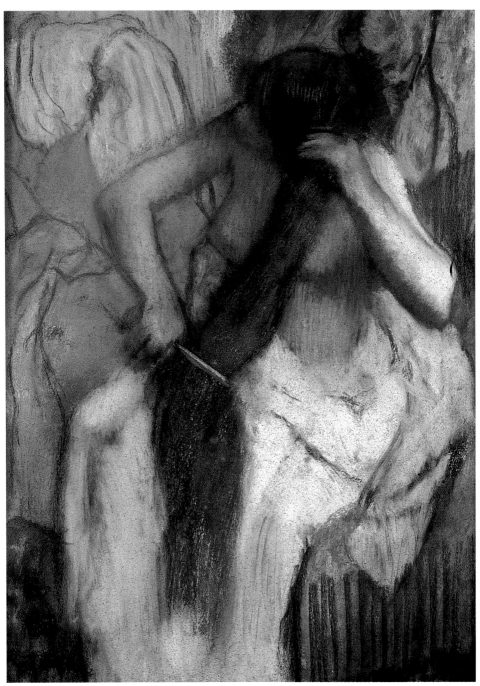

梳髮的女子　1890～1892年　粉彩畫　82×57cm　巴黎奧賽美術館藏

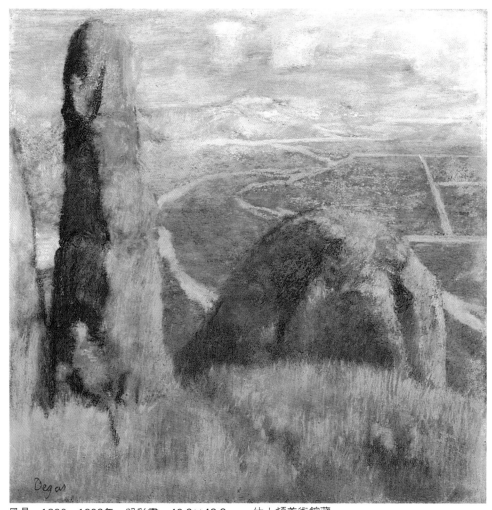

風景　1890～1892年　粉彩畫　49.2×48.8cm　休士頓美術館藏

醜。」這種輕蔑的態度，也因此使他被批評爲有窺淫病態。
竇加筆下的「浴女」，多半只畫出背部，彷彿在不知情的情
況下，專心沐浴或擦乾身體，而被人捕捉到動作中一個不穩
的姿勢。一八八三～八四年作品〈浴後〉是系列中較早期作 圖見 87 頁
品，色彩比較清淡，不像後期作品顏色越來越豐富，也越來
越無拘束。女人的姿勢，身體的線條，從臀部、拉緊的背

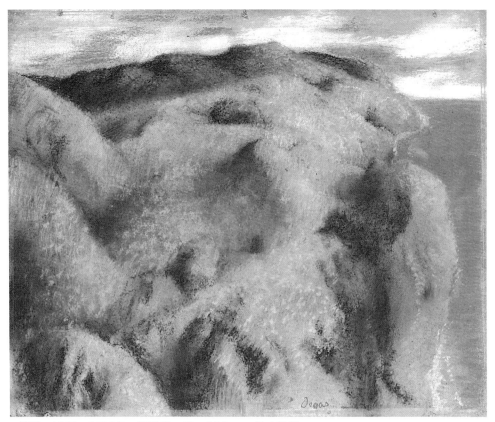

峭壁　1890～1892年　粉彩畫　46×54.6cm　私人收藏

部、胸部到低垂的頭部，仍可看出女孩年輕美麗的模樣。打破傳統以女神形式處理裸女的觀念，把原本閨房的沐浴搬到畫廊，客觀而真實記錄下模特兒一個真實的動作，在當時的巴黎是相當引起震驚的事。竇加自己解釋說：「我的女人都是誠實而且簡單的人，無意識於其他事物，只是專心做自己的事。……好像你從鑰匙洞中看到的情影。」

圖見103頁

　　一八八六年作品〈浴盆〉，畫中的女人已看不到〈浴後〉中的「迷人」，她彎著身子，姿態毫不優雅。畫面以俯視角度由上向下看，沒有任何賞心悅目的感覺。梳理台的硬邊與畫

風景　1890～1893年　粉彩、版畫　25.4×34cm　紐約大都會美術館藏
自畫像　1890～1900年　粉彩畫　47.5×32.5cm　蘇黎世，羅基金會藏（右頁圖）

面成傾斜，造成女人背部的陰影，同時也對映浴盆的圓形及
人體的曲線。梳理台上的假髮、梳子、髮夾、水壺有凸出
感，也是真實觀察的陳述。如果對照雷諾瓦的作品〈裸女與
帽子〉（見本社出版《雷諾瓦》第 210 頁）及〈沐浴後擦乾自己
的女人〉，竇加筆下的浴女，沒有豐滿肉體的魅力與熾然的
美麗，反而表現舉起扭曲手臂，抬起右肩，背部形成如溝狀
黑影的肌肉動作。另一張一九○○～○五年所畫，現藏芝加
哥藝術協會的〈擦乾自己的女人〉則色彩更強烈，以鮮明、狂
烈的表現，在浴者的紅髮上達到高峯，而與背景閃爍的橘色
塊面成爲對比。我們分不出是牆壁還是簾帷，婦人的動作十
分簡化，只能看出身體的主要動作。輪廓用炭筆勾畫，一層

圖見 186 頁

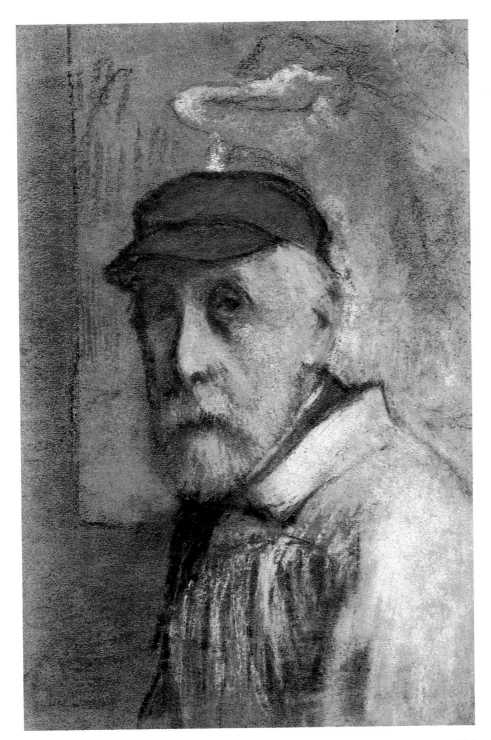

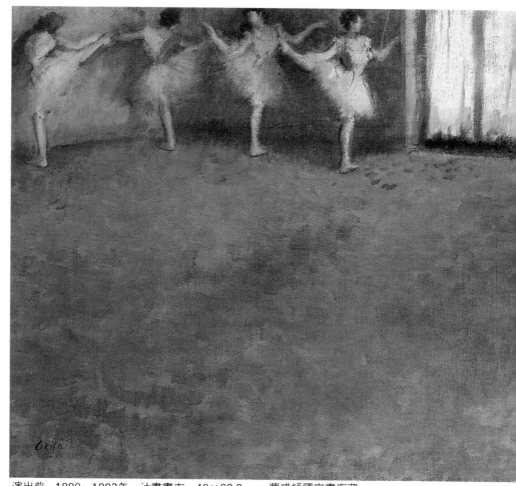

演出前　1890～1892年　油畫畫布　40×88.9cm　華盛頓國家畫廊藏

又一層的粉彩，弄濕了，堆砌的，幾乎有壁畫的感覺。加上
強烈的交織色彩，如玫瑰紅、淺綠、淡紫，使人體呈現一部
奇特的多彩效果。

　　竇加在廿世紀的作品，有強烈的抽象意味，不再受光、
線條或顏色的結束。年老視力衰退後，他畫得更自由，更粗
大，色彩也更有異國風味。現藏愛丁堡蘇格蘭美術館的〈擦
乾自己的女人〉，抽象火熱的顏色，顯出令人訝異的粗糙與

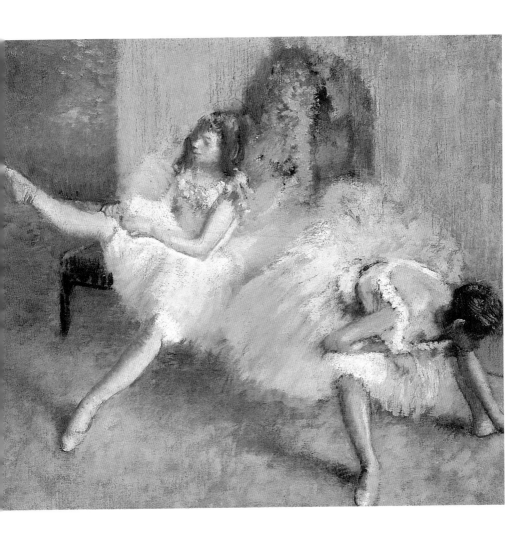

活力。線條曲折的背，垂直長刷的臀部，被平塗藍色切斷的腿，都不再是細細描繪，而是一種由女人身體姿勢所產生的平面與深度的強調，是他分析解剖自己的速寫後，將光、線條、色彩表現到極致高峯作品。

在「可怕」的外表下，其實竇加也有感性與熱情的一面。當一位年輕的模特兒，看見他的親切而四處宣傳大家對竇加的誤解時，竇加生氣的大叫道：「如果你破壞了我的寧靜，我就什麼都沒有了。」他對姪子、姪女及幾個好朋友，

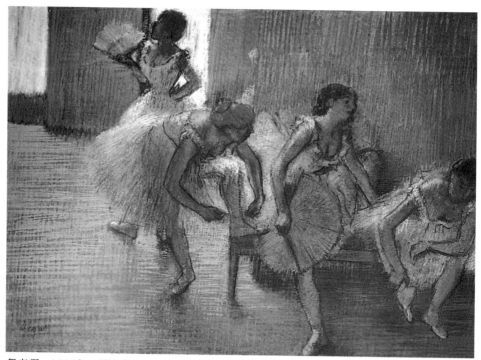

舞者們　1890年　粉彩畫　54×76cm　蘇格蘭格斯拉哥美術館藏

都相當溫柔而且風度翩翩。他曾對一位老友説：「我曾經或看起來對每個人都如此殘忍與難處，其實我覺得自己一無是處，也很軟弱，只有對藝術的推定還算正確。我與世界作對，也與自己作對，我祈求你的原諒……。」他自稱自己「什麼也沒做，什麼也沒完成。」白天，當他看得比較清楚時，他在畫室中大筆塗寫，由於他近乎瞎了的眼睛，他無法再看清小的作品或細節，而必須把每一樣東西都放大。在超過四十英呎高的紙上，他盡力畫著，越來越有杜米埃粗重飛躍的線條感，一遍又一遍的畫著同樣的輪廓，有時炭筆幾乎快要穿破紙張。

　　一隻眼睛全瞎後，另外一隻眼睛也看不清楚，竇加只祈求自己能安靜的死在自己的小窩中。可惜天不從願，他住了

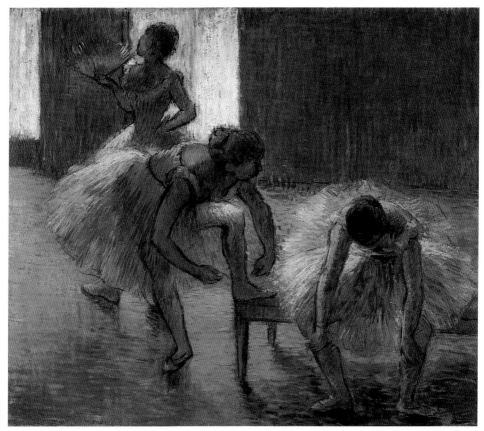

三舞者　1891～1892年　油畫　50.5×60.6cm　布里斯本，昆士蘭美術館藏

　　二十年的畫室要被賣掉，只好遷到一所新的公寓。朋友發現
他傷心地連心愛的收藏品都來不及打包。他的最後一幅自畫
像，有白茸茸的鬍子和深陷的眼睛，他說：「我看起來像一
條狗。」

　　第一次世界大戰前，他的畫作突然身價百倍，但是他對
成功無動於衷，當海梅爾夫人以九千元美金買下現存倫敦不
列顛博物館，一八七六到七七年間畫於綠色紙上的油畫作品
〈在平衡桿前的芭蕾舞者〉時，新聞媒體均大爲轟動，竇加卻
如此下著評語：「我好像是一匹馬，牠贏了大獎，被賞了一

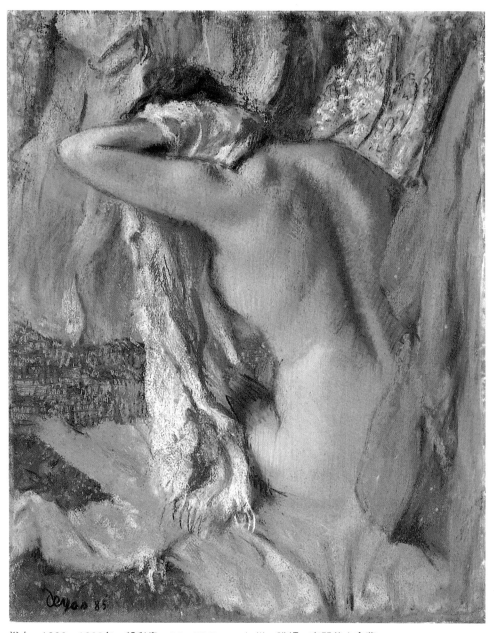

浴女　1890～1893年　粉彩畫　66×52.7cm　加州，諾頓・賽門基金會藏

浴後　1890～1895年　粉彩畫　103.8×98.4cm　倫敦泰特美術館藏（右頁圖）

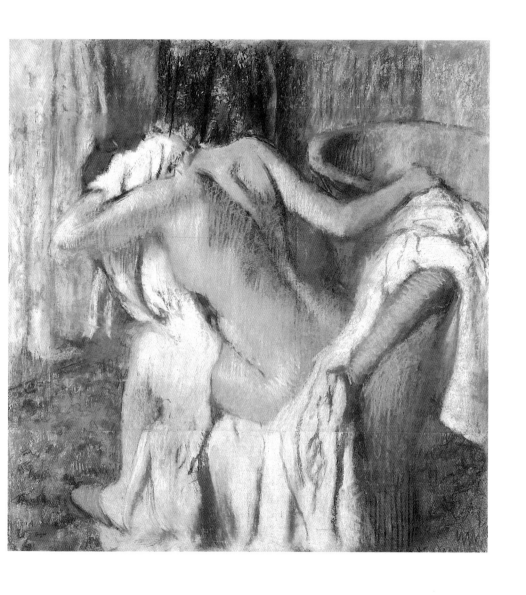

袋燕麥。」

　　八十三歲孤獨地老人，在第一次世界大戰年間（一九一七年九月二十七日）過世，他告訴好友福林（Forain）；一位暢銷周刊雜誌的插畫家說，自己的葬禮上不需要任何演說，「如果一定要有，那就是你，福林，站起來去說：『他深愛繪畫，我也一樣。』然後就可以回家去了。」

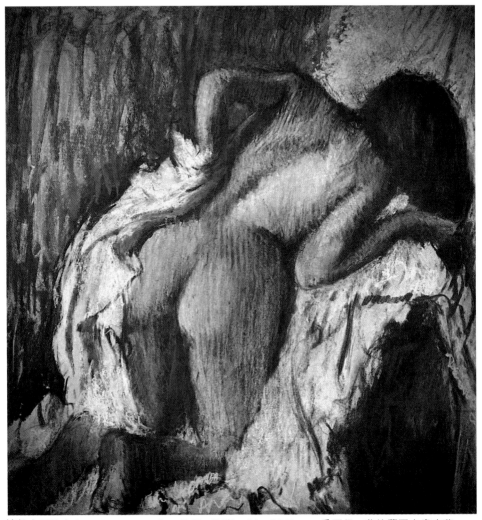

擦乾自己的女人　1890～1895年　粉彩、版畫　64×62.7cm　愛丁堡，蘇格蘭國家畫廊藏

竇加的雕塑作品

　　當竇加視力衰退後，他做了更多的雕塑作品，其實他以蠟或黏土爲材料，雕刻了將近四十年，只是作品在他生前從來也沒有翻鑄成銅，在其有生之年，也只公開展覽過一件作

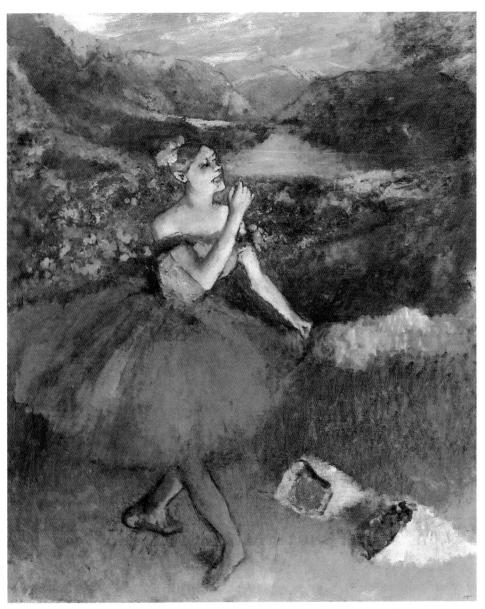

舞者與花束　1890～1895年　油畫　180×151cm　諾福克，克萊斯勒美術館藏

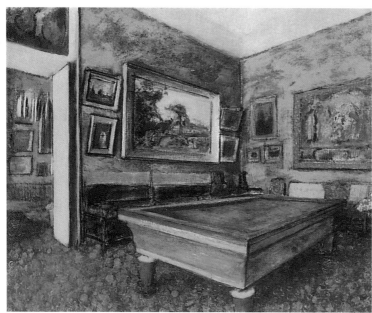

彈子房　1892年
油畫畫布　65×81cm
司圖加特美術館藏
（上圖）

擦拭手部的裸女
1891年　粉彩畫
58×64cm
聖保羅美術館藏
（下圖）

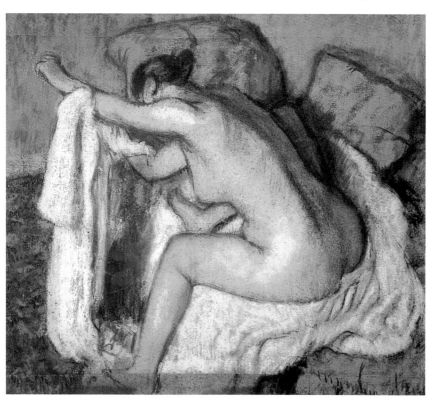

麥田與綠色山丘　1892年　粉彩畫　26×34cm　加州，諾頓・賽門美術館藏

圖見216頁

品──一八八一年在印象派畫展中展出的〈十四歲的小舞者〉。他的經紀人約瑟夫在竇加死後兩年寫給當時紐約藝評家隆耶的信上說：「竇加的確花了相當長的時間在雕刻上，並非如外界所言，只有在晚年時才做雕塑。……他從來不曾細心保留他的作品，我也從未看見他把任何一件作品翻成銅，所以不久那些雕塑作品全都成了碎片。在他三層樓的房子中，到處可以找到破碎的作品，有的幾乎碎的不成樣子。我最後整理出的一百件東西，其中有三十多件沒有什麼價值，三十多件過分支離破碎，另外三十多件卻很好。我們把它們委託給竇加生前摯友；雕刻家巴素隆梅，請他翻成銅後再毀掉原件，因為這些乾裂的作品再也保存不了多久。」事

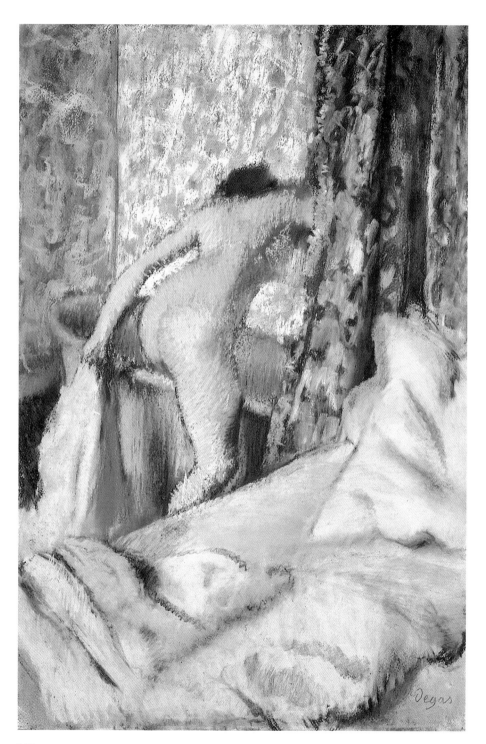

128

坐在浴盆中的女子
1886〜1888年
粉彩畫畫紙
69.8×69.8cm
倫敦泰特美術館藏

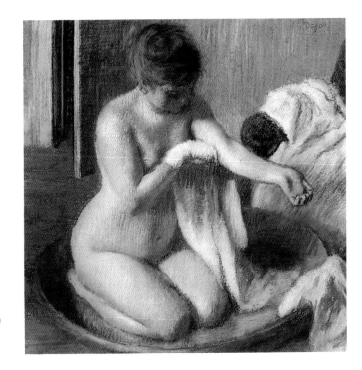

晨浴　1892〜1895年
粉彩畫　70.6×43.3cm
芝加哥藝術協會藏
（左頁圖）

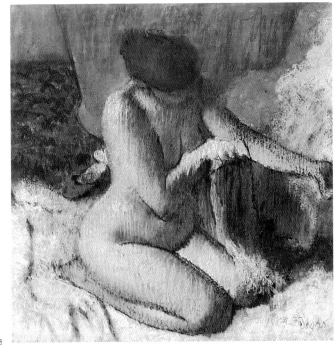

浴後　1895年　粉彩畫
70×70cm　巴黎羅浮宮藏

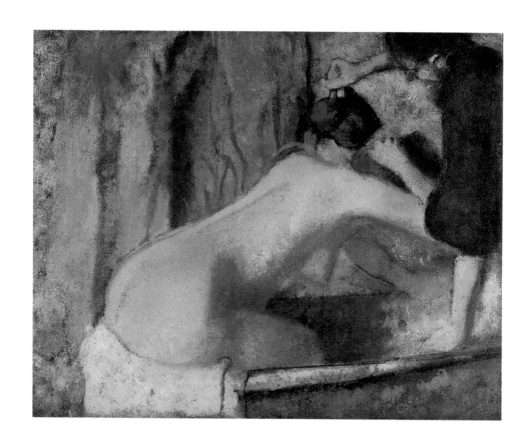

實上，當竇加眼睛壞到必須要問模特兒粉蠟筆的顏色時，他
還是非常有感覺的以泥土或蠟反覆作了很多他作品中的賽馬
騎師、芭蕾舞者及浴者。〈十四歲的小舞者〉高九十八公分，
有真的頭髮及衣服，頭髮上還綁了根染有層薄蠟的真緞帶，
襯在深金灰色的頭髮上特別醒目而雅致。竇加運用蠟的透明
感，使整個雕像從內部泛出柔軟感，透著粉紅色的嘴唇、耳
垂、臉龐的肌肉都栩栩如生。〈浴盆〉應是其一八八八～八九
年作品：「我試著在蠟上變點花樣，我做了一個底，把碎布
加在其中……。」這是件用布加入素材的作品，盆底架上有
布蓋著，盆中灌有石膏的「水」，浴者則以蠟雕成。竇加亦
以賽馬場之馬雕塑了一系列「賽馬」作品，但是大部分的作

圖見 222 頁

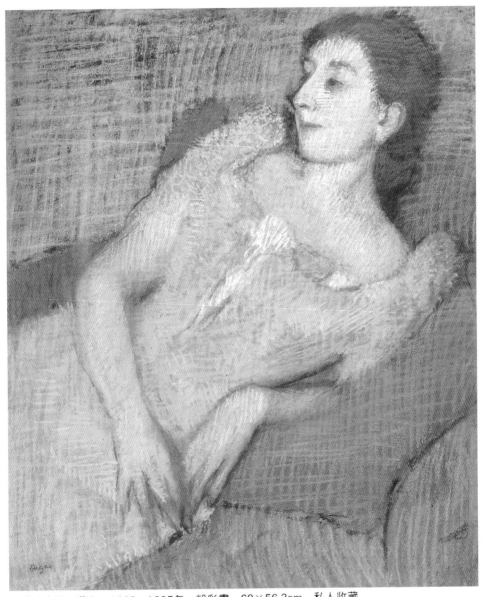

坐著的女子，黃色　1892～1895年　粉彩畫　69×56.3cm　私人收藏

浴室中的女子　1893～1898年　油畫　71.1×88.9cm　多倫多，安大略美術館藏〔左頁圖〕

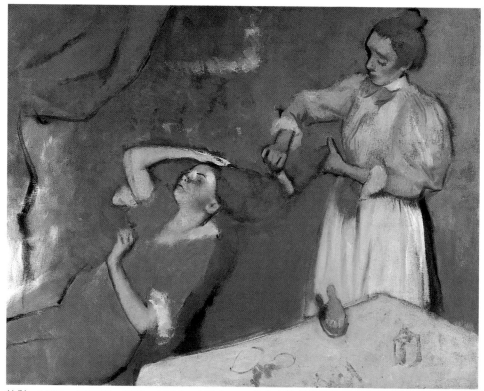

梳髮　1892～1896年　油畫　114.3×146.1cm　倫敦泰特美術館藏

品創作年代都難以確定。賽馬與芭蕾舞者是竇加雕塑作品的
主題，他認爲這兩者不但能表現人物的動態，也是最值得一
看的東西。

　　事實上，竇加的蠟像雕塑最後被翻製爲銅的作品共有七
十三件，其中的七十二件被翻成二十二個，第七十三號作品
〈十四歲的小舞者〉沒有記錄知道共被翻製成幾個。被翻製的
作品中，一些馬的雕塑，很可能仍相當接近竇加的原作，和
檔案中的竇加蠟像作品相吻合。但是一些女人的雕像卻有差
異，顯示巴素隆梅在翻銅前曾經修補原作。例如，竇加喜歡
的姿勢是把女人的重心放在一隻腳上，或在裡面用金屬支
撐，或把人像倚在一個高高的「Ｌ」型架上，並且用鐵絲繞

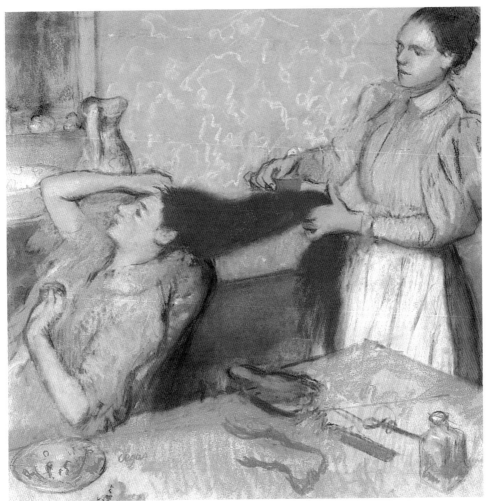

梳髮的女子　1892～1896年　粉彩畫　56×56cm　私人收藏

過手、腳、頭和架子以求固定與平衡。和現存的作品比數，後者雖然顯得完整但職業化。

　　爲什麼竇加沒有在生前把他的作品翻成可以永久保存的銅呢？有人以爲他根本不在意這些雕塑，這些各種姿態的雕塑作品，不過只是提供他繪畫的練習功課。也有人以爲他太重視自己的作品，因爲蠟的質感，絕非銅鑄可以比擬，其變

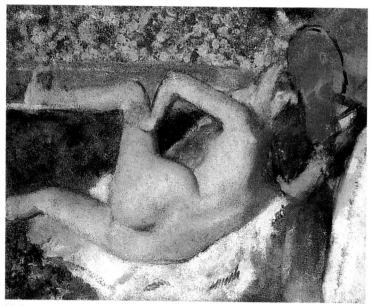

浴後　1893～1898年　油畫　65×81cm　私人收藏
浴後　1893～1895年　粉彩畫　48.3×83.2cm　私人收藏（右頁圖）

化多端的可塑性在翻成銅後幾乎已經完全消失。

結語

　　在竇加的心中，永遠存著兩個基本的矛盾：他暴躁的脾氣及藝術家冷靜的沈思；他對傳統古典藝術的認知、喜愛以及他對現代生活的強烈感覺。這些不但沒有減低他創作的能力，反而更加豐富了他的心靈。瑣碎的日常事件、舉止行為；輕巧舞衣下疲倦的姿態表露；熨衣板上為生活勞苦沈重的雙手；戴黑色手套歌者忘我的神情與意味深長的手勢，這些都是夠真實、也夠自然的。竇加抓住了生命的即興與即逝，在他的分析洞悉之下，戴著雙色的眼鏡，把自身的矛盾作了最完美的結合，也看透了痛苦與歡愉同時存在，苦樂參半的人生真諦。

穿越歲月的力量：
從竇加晚期作品
談黃昏創作的激情

黃昏慾念與藝術生命

　　一九九六年六月，台灣藝術評論者謝里法曾發表一篇花邊式的台灣老畫家生活情事，這篇指定為「對男人講的美術故事」之限制級文章，提到老畫家的苦悶，以及生活言談中需以情色故事作為勵志守則。該文販賣了前輩畫家的私人聚會談話內容，由於沒有提到「苦悶」與「創作」後產生的藝術結果，除了予人醜化老畫家的恐老心態之印象外，實在讓

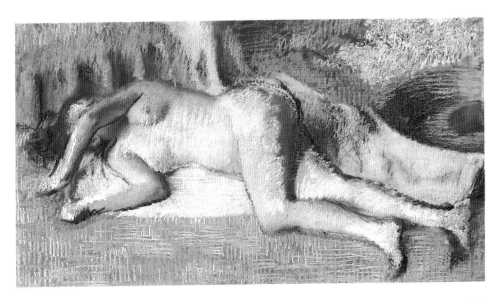

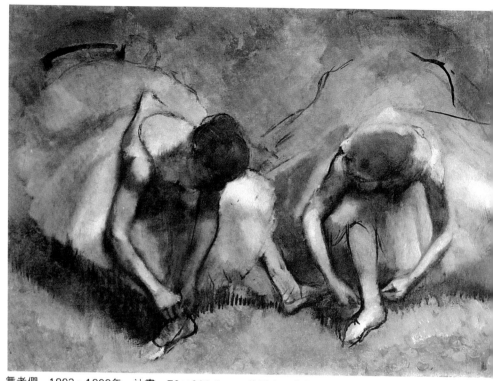

舞者們　1893～1898年　油畫　70×200.5cm　美國克里夫蘭美術館藏

人感覺不到這份面臨老衰的精神與生理衝擊，如何，或是曾經，在這些受日本男人主義影響的老畫家之晚期作品裡，產生強烈的藝術變化。

　　一九九六年九月卅日，芝加哥藝術協會透過與英國倫敦國家藝廊長達六年的企畫合作之後，推出了「竇加——超越印象主義」百幅作品展。這項展覽，特別鎖定在竇加年過半百之後的作品蒐集，因爲，誠如竇加的藝術同儕雷諾瓦對竇加的定論：「如果竇加的生命只有五十年，他將會被人們記取他是一位優秀的藝術家，如此而已，五十歲之後，竇加的作品才算真正成全了今日的竇加。」竇加晚期的作品，在今日看來，不但超越雷諾瓦可能只因竇加在五十歲之後才被歸

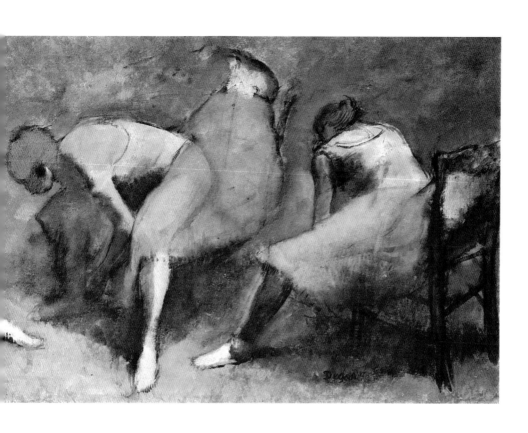

隊於印象派畫家行列的想像，更進一步地，他的晚期風格銜接了後期印象派大師塞尚的新視覺論，同時也出現了野獸派立體主義與未來主義的前驅架勢，從他的芭蕾舞女與沐浴者等作品結構，我們皆可以看出竇加有計畫地在探索一條從傳統邁向現代主義的藝術實驗過程。

這項展覽所提出的作品，深刻地呈現出一個藝術家在創作生命力日趨巔峯，而生理機能日走下坡之際的衝擊，與其迸裂出的藝術火花。竇加晚年視力日漸衰弱，在六十歲時已自語自己的視力「如同狗一般」，但對其經紀人又抱怨道：「工作得好似藝廊旗下的奴隸」，而對於藝術創作的激情，使這位畫家的晚期作品，反而充滿歲月累積出的悲愴生命力。

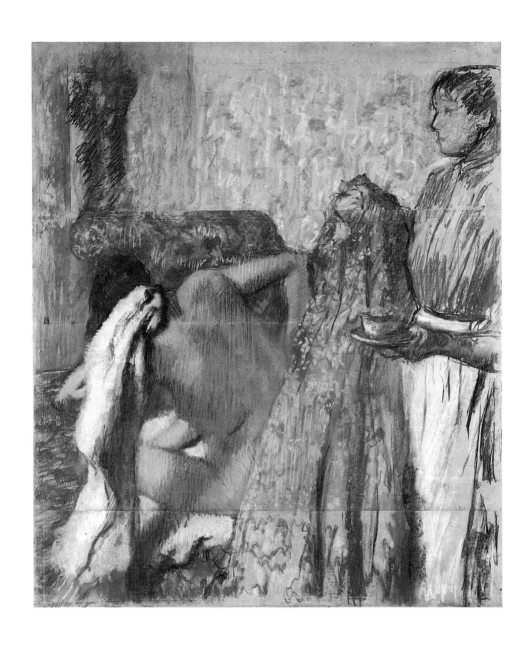

女人，就像是一種動物吧！

　　竇加在五十歲之後放棄了過去歷史性主題的創作，而以
其所處的「現代生活」作爲描繪的對象，他在一八八○年至

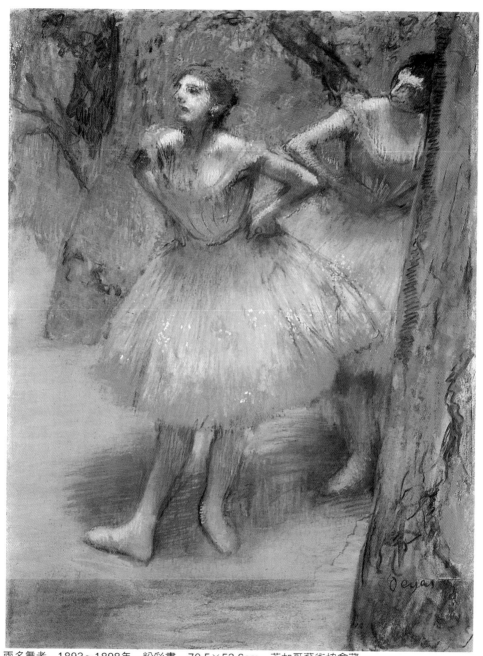

兩名舞者　1893〜1898年　粉彩畫　70.5×53.6cm　芝加哥藝術協會藏

浴後的早餐　1893〜1898年　粉彩畫　119.5×105.5cm　瑞士，文特土爾美術館藏（左頁圖）

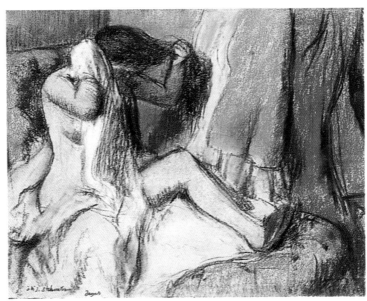

浴後　1893～1898年
粉彩、炭筆畫
48×63cm
慕尼黑美術館藏

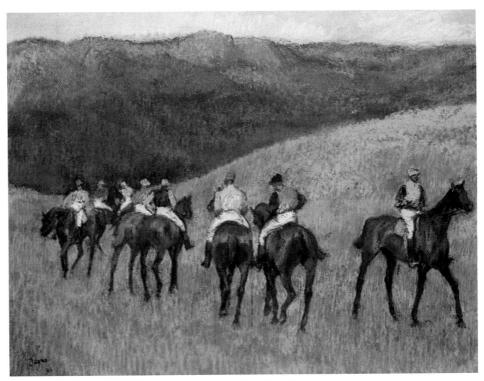

賽前訓練　1894年　粉彩畫　47.9×62.8cm　紐約私人藏

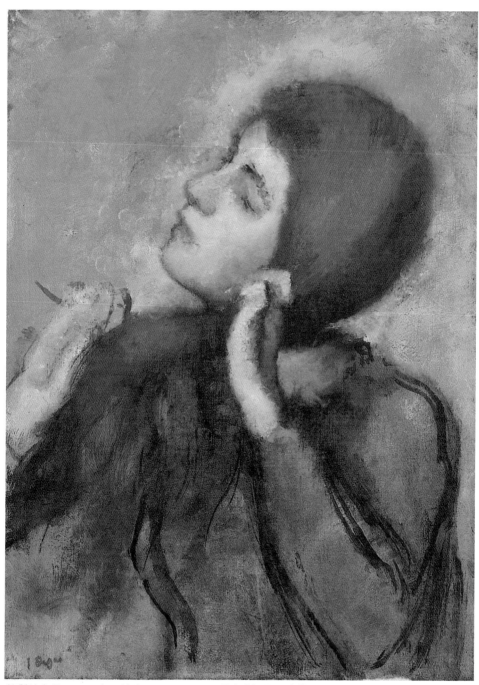

梳髮的女子　1894年　油畫　54×40cm　哥本哈根美術館藏

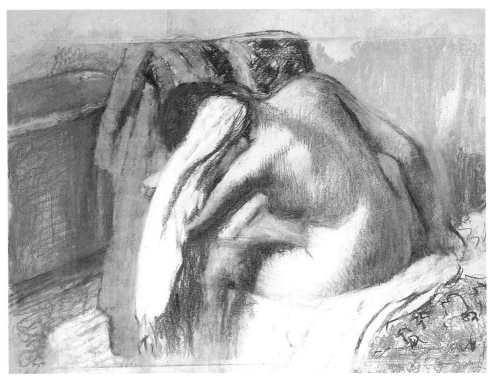

擦乾自己頭髮的女人
1893～1898年　粉彩、炭筆畫
83.8×104.8cm
紐約布魯克林美術館藏
（上圖）

竇加的調色盤

一八九〇年間的作品，緩緩中不乏激進地逐漸完成個人的藝
術轉型。此外，竇加的晚期作品幾乎都是女性模特兒的題
材，他素描模特兒的各種姿態，根據姿態再完成著裝或保持

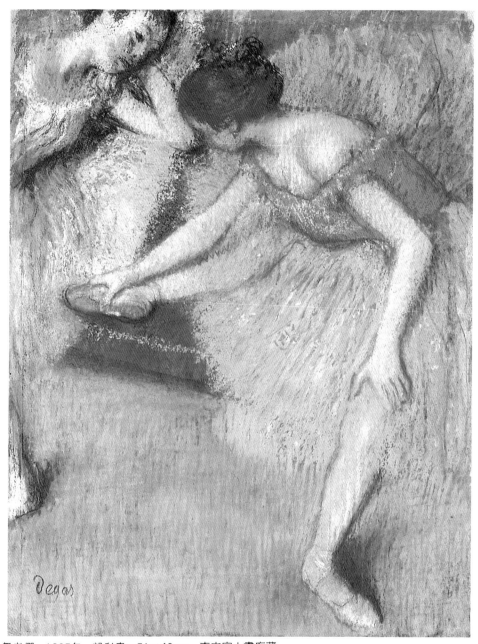

舞者們　1895年　粉彩畫　51×40cm　東京富士畫廊藏

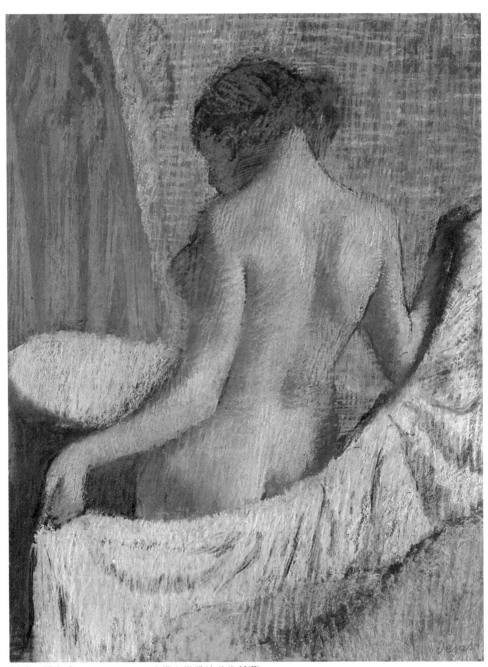

浴後　粉彩畫　70×57cm　哈佛大學佛格美術館藏

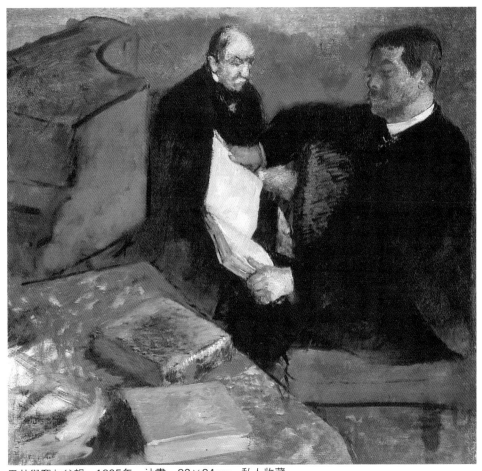

巴甘與寶加父親　1895年　油畫　82×84cm　私人收藏

圖見136頁

裸體的舞者與浴者等畫面構成，這些姿態，可能是凝止的，也可能是連續動作的，其最有名的晚期作品之一，是一八九三年至九八年完成的〈舞者們〉（Frieze of Dancers），便出現一種類似未來主義追求同一時間連續性動作的預示排演。寶加曾稱他畫女人，並不是把女人當女人，只是視她們為一個由色彩與線條組合出的形體，甚至，就像是一種「動物」吧！

　　除了描繪特別的家族成員肖像之外，寶加對於女人的容

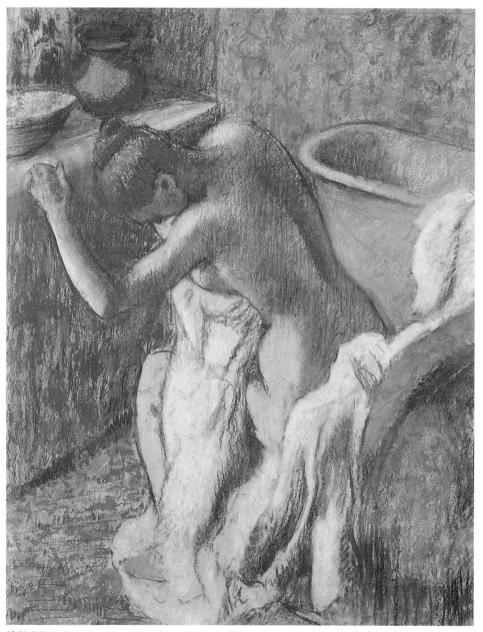

擦乾自己的女人　1893～1898年　粉彩、炭筆畫　110.5×87.3cm　芝加哥私人藏

浴後　1895～1900年　粉彩畫　67.7×57.8cm　倫敦，庫多藝術協會藏（右頁圖）

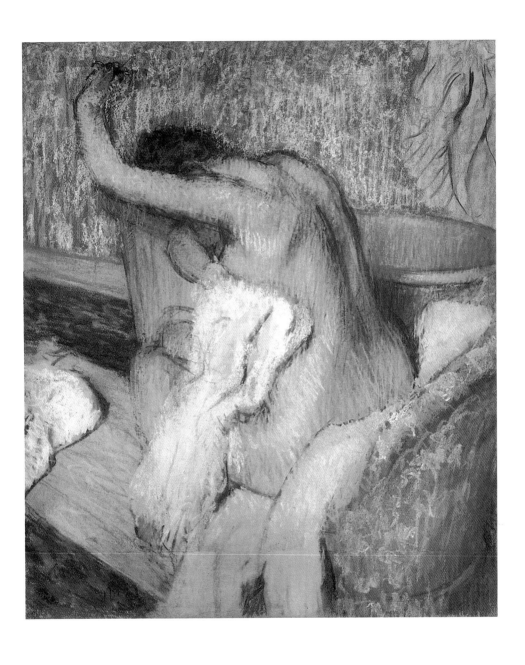

圖見 28 頁

貌似乎一直避免去強調個體性的特徵。在一八六八年左右，
竇加便曾描繪他當時的好友馬奈與其夫人的居家圖。馬奈夫
人（Mme Manet）是一位女鋼琴師，竇加拿這幅畫與馬奈

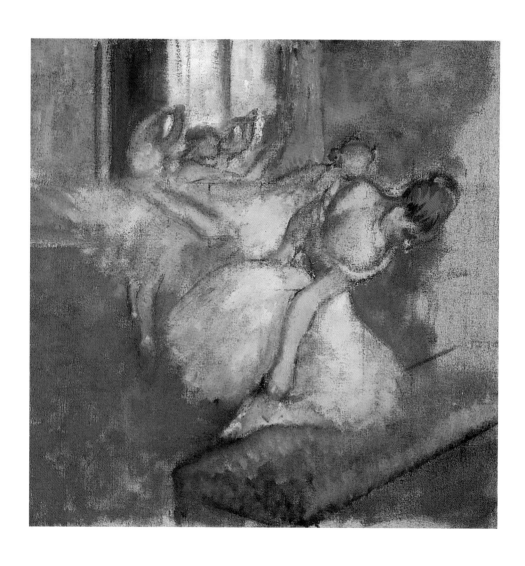

交換，獲得馬奈一幅靜物寫生，不知道是馬奈夫人不滿意，
還是馬奈本身無法接受，馬奈居然用剪刀把畫面右側的夫人
彈琴部分剪掉了。竇加後來在馬奈的畫室發現這件被損毀的
作品，憤而取回，並寄還馬奈的靜物，以一紙尖刻的紙條稱
謂：茲奉還閣下畢生「菁華」之作！事實上，竇加看女人的
方式，在當時的法國沙龍社交圈內是不容易被理解的。在崇

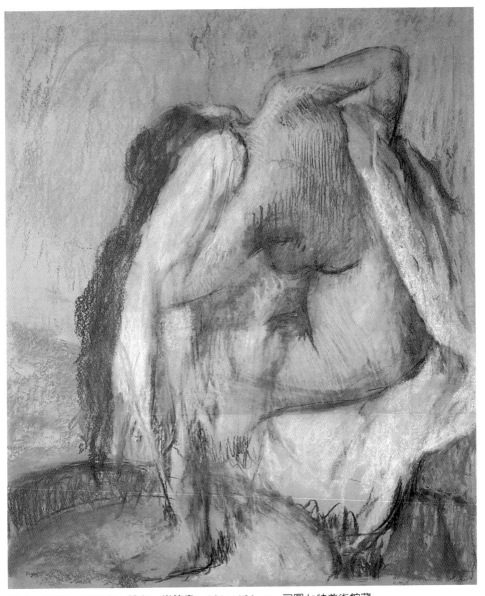

浴後　1895～1905年　粉彩、炭筆畫　121×101cm　司圖加特美術館藏

芭蕾舞者　1895～1900年　油畫　72.4×73cm　倫敦國家畫廊藏（左頁圖）

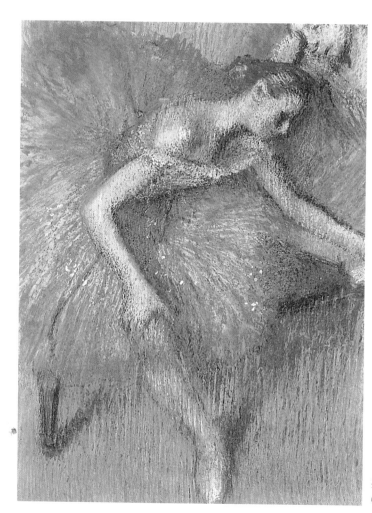

尚光線、色彩、明麗的印象派時期，竇加自謂的「沒有比我
的藝術更不自然的事物」一語，便說明竇加對視覺所見的真
實並不抱持著真正的興趣，他對事物的看法，往往來自個人
內在的深刻體驗。

　　竇加對於女人的真實感受，讓人覺得他好像是一個厭惡
女人者，在弗朗索瓦‧馬耶（Francois Mahyey）所寫的
《印象派畫家》一書中，曾引述竇加對友人喬治‧莫爾的話：

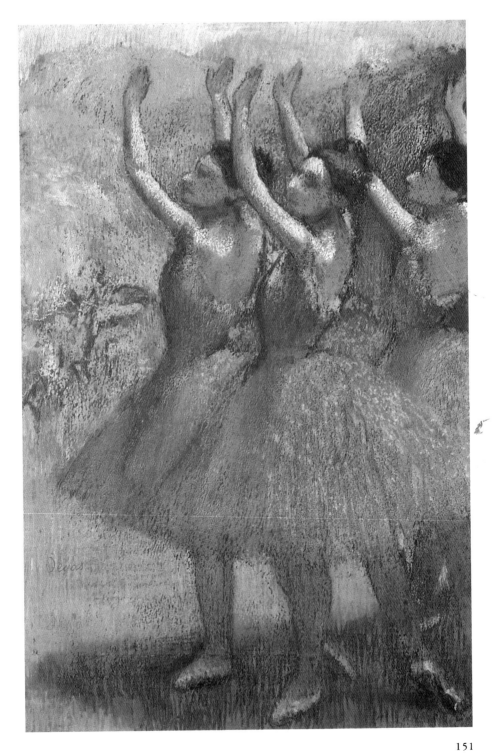

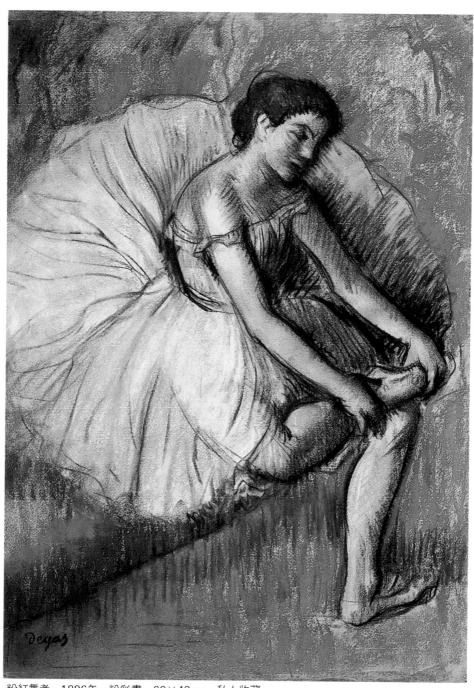

粉紅舞者　1896年　粉彩畫　60×43cm　私人收藏

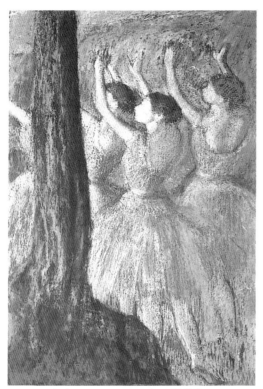

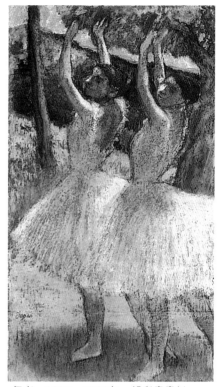

粉紅色的舞者　1895～1898年　粉彩畫
84.1×58.1cm　波士頓美術館藏

舞者　1895～1898年　粉彩畫畫紙
90×53cm　康橋，費茲威廉美術館藏

「這畫中的女人，對我就好比只是一種忙碌的動物，像一隻
舐清自己身體的貓兒。」我們看竇加的女人，的確不像是理
想中的女人形象，他畫女人打哈欠、梳頭、沐浴、疲累、無
神，完全像是從一個鑰匙孔裡偷窺一種動物的日常生活舉
止，沒有修飾，沒有美化，那種布爾喬亞社交名媛的甜美與
端雅，在他的畫面裡不復可見。即使是在他一幅描繪一對男
女在酒吧飲苦艾酒的名作〈苦艾酒〉，裡頭的女人是以他的演
員朋友艾倫·安德烈（Ellen Andrée）作為模特兒，這畫中
的女人，亦令人感到一種毫無神采的氣色。他畫燙衣服的女
人，也是使用模特兒，而捕捉的表情，同樣是呆滯而冷漠，

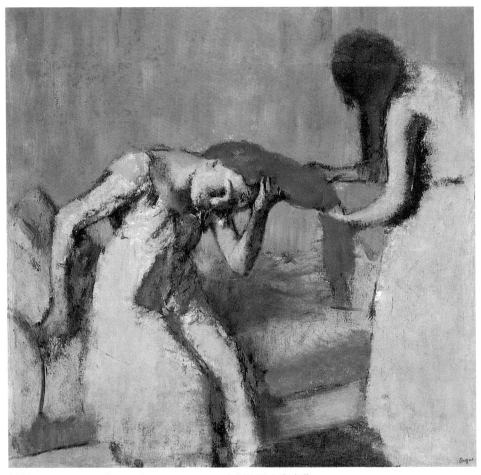

梳髮　1896～1900年　油畫　82×87cm　奧斯陸國家畫廊藏

梳髮的女子　1896～1899年　炭筆、粉彩畫　108×75cm　私人收藏（右頁圖）

無怪乎當時的小說家左拉承認，竇加的畫面曾啓迪他社會寫實小說的靈感。竇加看女人，似乎已剝掉她們一層皮相，透視出十九世紀末期，這些芭蕾舞女、女演員、模特兒等女性日常生活裡真實的苦澀與漠然的態度。

失去性潛能的旁觀者

　　然而，我們十九世紀末另一位偉大的藝術家，情感豐盛

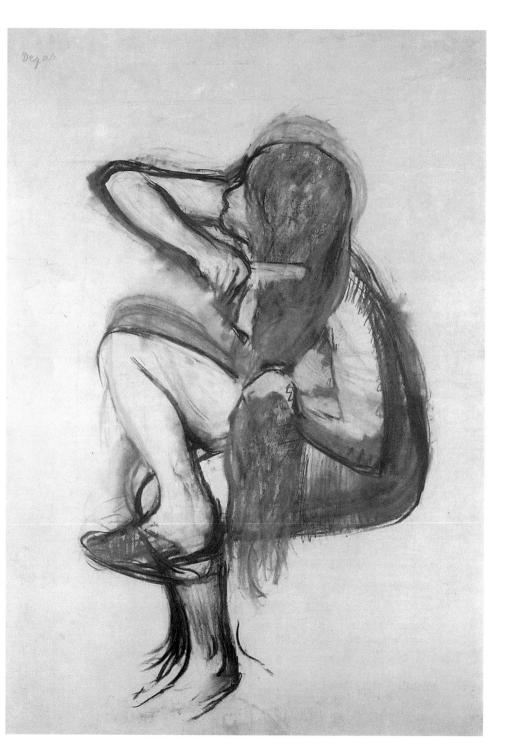

155

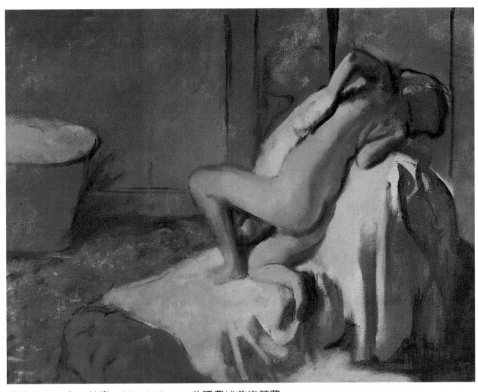

浴後　1896年　油畫　89×116cm　美國費城美術館藏

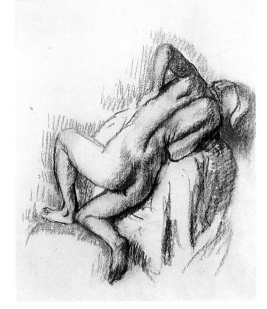

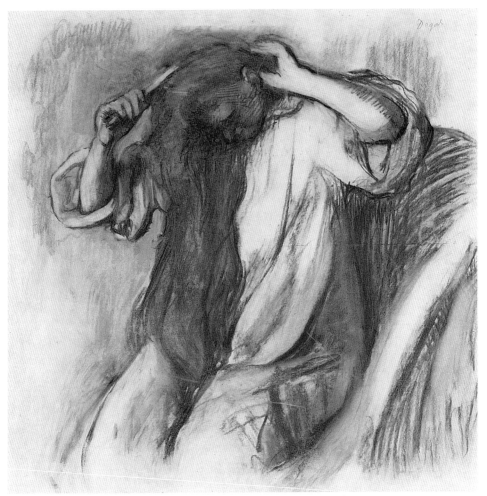

梳髮的女子　1896～1899年　炭筆、粉彩畫　89×89cm　私人收藏

浴後（攝影）　1896年　16.5×12cm（左頁左下圖）

浴後　1896年　炭筆、粉彩畫　31.5×24.5cm　南斯拉夫貝爾格勒美術館藏（左頁右下圖）

到難以自我負荷的梵谷，卻在青春當際時看出這位前輩畫家
的心理情結。梵谷在寫給他的朋友愛彌爾・貝納（Emile
Bernard）的書信裡，以「臨淋經驗」似的看法指出：「竇
加的作品陽剛氣盛而又不帶個人情感，這顯然是因爲他個人

聖法雷西的風景　1890～1898年　油畫　51×61cm　紐約大都會美術館藏

已默許自己，只當一個小小目擊頹廢與淫逸念頭的悚然見證
者，他視這些人爲某種動物，而此物正比他還強壯，這物是
有性別的，而且還有性的意味，他如此精準地描繪它們，正
因爲他沒有這種性的潛能。」

　　寶加在五十歲時也與他的雕刻朋友巴素隆梅（Albert
Bartholomé）分享他這份憂鬱，他提到：「是五十個歲月
讓我心裡感覺如此沈重？還是我的心臟不行了？人們以爲我
是開懷的，只因爲我是笑得這麼癡狀、順從。我正在讀唐吉
訶德，哦！多麼幸運的人，多麼榮耀的死！我那些自以爲強

入欄的牛群　1896～1898年　油畫畫布　71×92cm　里歇斯特雪美術館藏

盛的日子哪裡去了，那些充滿合理邏輯與計畫的日子。我正
在快速地下滑，滾到一個我不知處的地方。」竇加晚年，不
僅健康下滑，經濟下滑，他的心情也下滑到一個憂鬱而孤獨
的深淵，他曾悲悽地對巴素隆梅形容他的心「正如同芭蕾舞
者的鞋面綢緞，淡淡粉粉地不斷在褪色中。」

　　竇加一生自然也有女性朋友，像莫利索與瑪麗‧卡塞特
都是屬於藝術上的同道密友，然而，在塞尚選擇靜物作爲藝
術革命的實驗對象時，出身於富裕家庭的竇加，還是難以忘
情他曾參與無數的歌劇廳、馬場與芭蕾舞廳。在當時的印象

派畫家當中，竇加可以算是極高層次生活的藝術家，並且曾
經有一齣歌劇出入卅七次的記錄，也正因爲他的生活不虞乏
匱，他不用描繪甜膩的布爾喬亞畫面去討好沙龍與藝廊，反

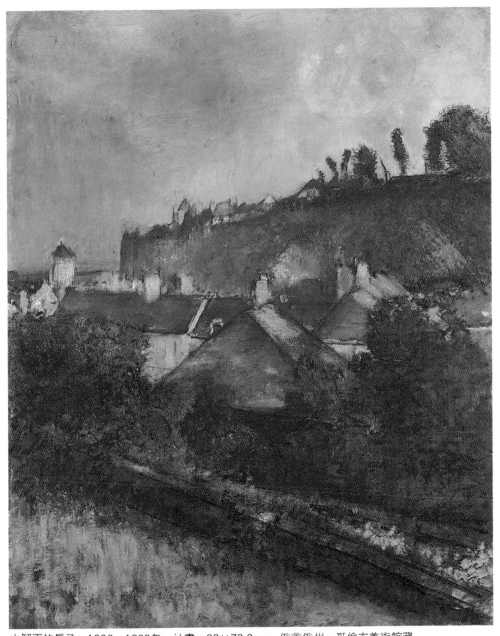

山腳下的房子　1896～1898年　油畫　92×72.2cm　俄亥俄州，哥倫布美術館藏

鄉間的路　1896～1898年　油畫　81.3×68.6cm　私人收藏（左頁圖）

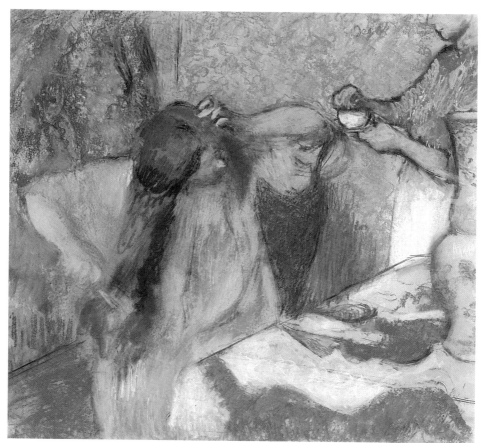

浴室中的女子　1896～1899年　粉彩畫　96×110cm　倫敦泰特美術館藏

而更能從布爾喬亞的生活舞台，轉到幕後的生活寫照。他看
生活幕後的女人，不管是基於因無力掌握，還是天性的排
斥，而最終皆將她們視爲一種純粹畫面實驗的對象，他的題
材選擇，難以掩飾的表現出這位畫家的晚年，正是以一種也
是屬於動物本能的眼光來描繪他所謂的「動物」，而這眼光
裡，含蘊著同樣年老色衰的共憐與悲苦。這些毫不具肉慾與
性感的女人，以僅有的肉身軀體，重溫了這位老畫家的創作
力。

沐浴　1896～1901年
粉彩、炭筆畫
58×56cm

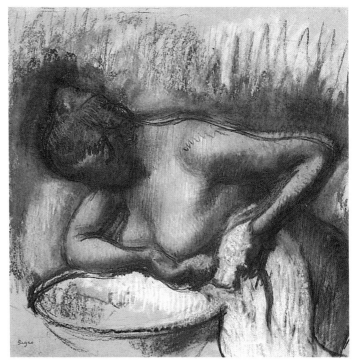

沐浴　1896～1901年　粉彩、炭筆畫　62×83cm　私人收藏

血肉之軀的必須存在

　　竇加不諱言他對青春已逝的事實體認，也沒有去強調自己是否仍持有旺盛的本能慾望，他全神貫注於藝術生命的另一起延續可能，把屬於當時女人的幕後生活與自己對歲月的感觸，一併轉化到他的畫面裡，這些芭蕾舞女的肢體，與浴洗前後的女人胴體，象徵了血肉之軀的必須存在，這存在，是因為竇加對於生命一直有著一股強烈的激情，即使在力有未逮之下，他還是要從這些形體裡擠出最後的創作力量，他的晚期作品，一方面因視力的關係而無法再做精細的描繪，另一方面，他努力掌握到素描性的強勁與粉彩下的蒼茫，並

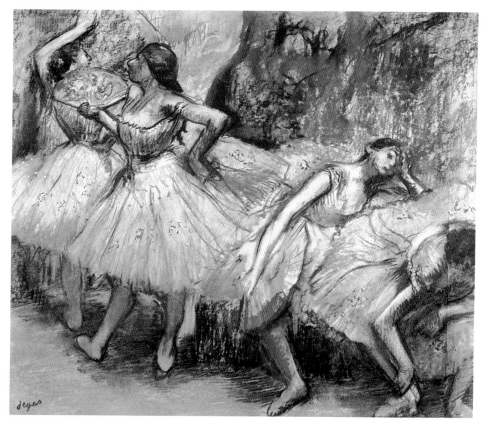

舞者們　1897～1901年　粉彩、炭筆畫
65.4×77.5cm　私人收藏（上圖）

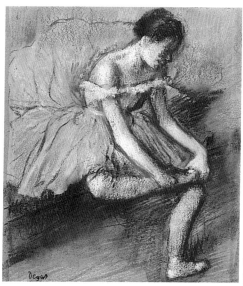

綠舞衣　1897～1901年　粉彩畫　45×37cm
蘇格蘭格拉斯哥美術館藏

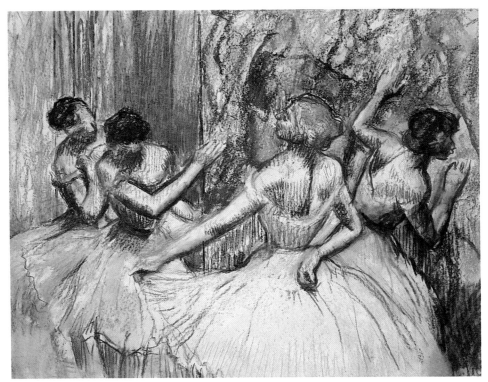

幕簾後的舞者　1897～1901年　粉彩、炭筆畫　80×110cm　日本，笠間日動美術館藏

且在他講究的學院式結構裡，分割出歸屬於現代主義的空間
性與時間性，完成了他個人走過學院的古典歷史，寫實主義
的陰影，印象主義的光暈，再銜接到後期印象主義者塞尚的
空間、高更的象徵、梵谷的表現，並且足以過渡到廿世紀的
立體主義、野獸派與未來主義，而這些程序與步驟，都是在
他五十歲之後才更確定地展開。

記憶與生理的縱情負荷

　　由於竇加晚期的作品風格轉變，宛如一部十九世紀末期
的藝術史演進，芝加哥藝術協會館場的展覽形式也是依照竇
加的晚期風格類別，陳列出他貫穿歷史歲月的藝術腳步。在

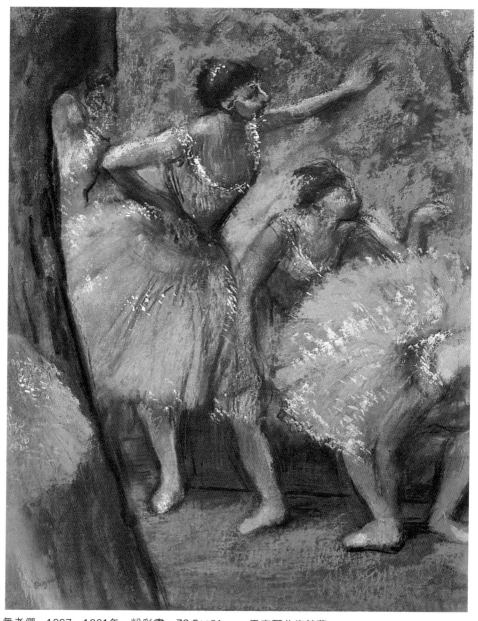

舞者們　1897～1901年　粉彩畫　73.5×61cm　巴塞爾美術館藏

持扇的舞者　1897～1901年　粉彩、炭筆畫　55.6×48.9cm　紐約大都會美術館藏（右頁圖）

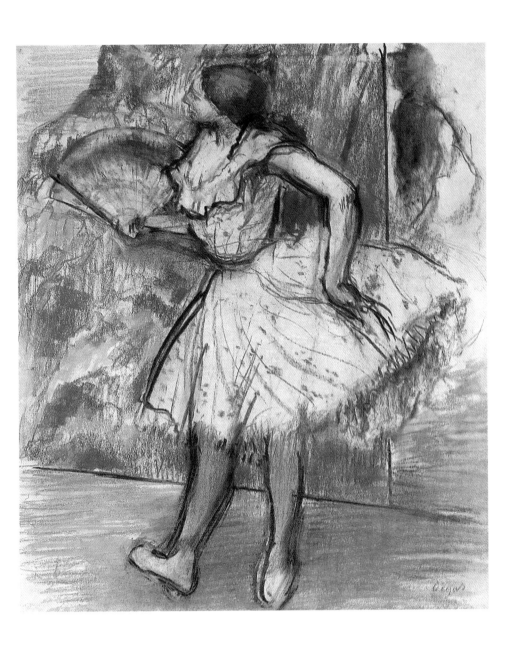

第一展覽室裡，首先標出竇加面臨記憶與生理負擔下的藝術
情境，展出的是他描繪父親的肖像與自畫像，這兩個題材，
顯示竇加面對失落的情感，一則悲悼失落的上一代，一則悲
悼自己失落中的青春，另外，在一幅〈舞者與花束〉則反映

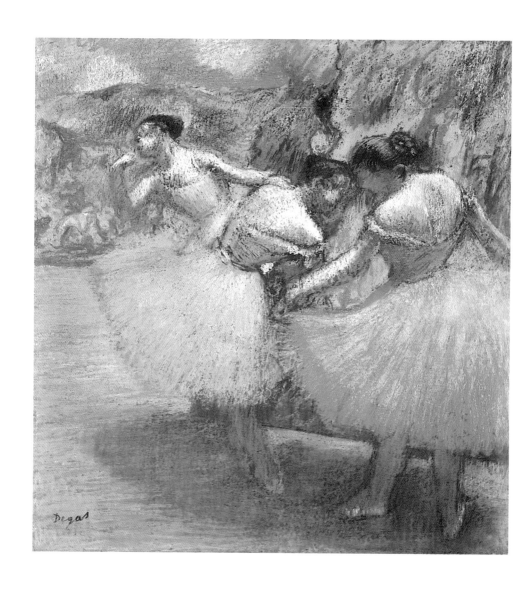

出他腳跨在過去與未來之間的藝術新思考。他的芭蕾舞者
之姿,很少停留在翩翩起舞中最完美的時刻,不是艱辛的練
習或疲倦的休息,便是剎那間一種不甚優雅的凝止動作。一
八九〇年之後,他的背景處理呈現出新的表現方向,開始出
現表現的,抽象的意象空間。事實上,從竇加晚期的作品裡
,我們的確看到他不僅在色彩上可以與提香晚期的繪畫產生

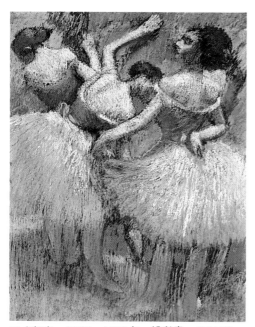

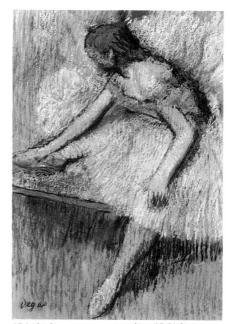

三名舞者　1897～1901年　粉彩畫　65×52cm
私人收藏

粉紅舞者　1897～1901年　粉彩畫
41.2×29.9cm　紐約私人藏

三名舞者
1897～1901年　粉彩畫
90×85cm
哥本哈根美術館藏
（左頁圖）

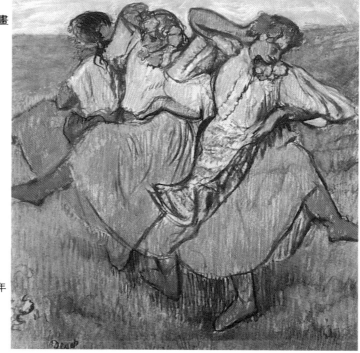

三名俄國舞者　1899年
粉彩、炭筆畫
62×67cm
斯德歌爾摩美術館藏

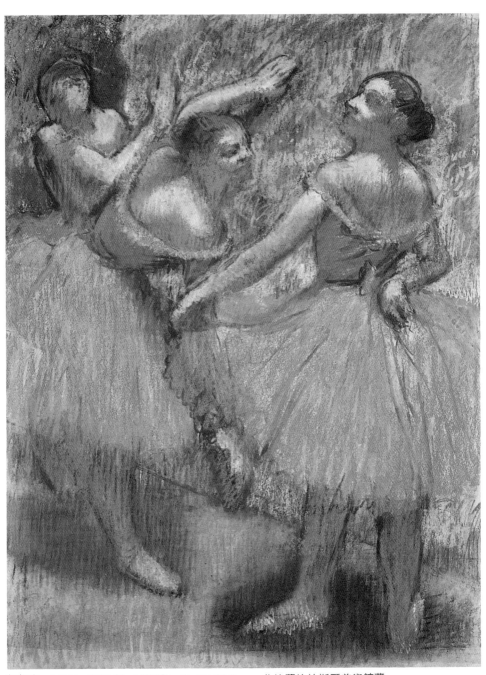

紅舞衣　1897～1901年　粉彩畫　81.3×62.2cm　蘇格蘭格拉斯哥美術館藏

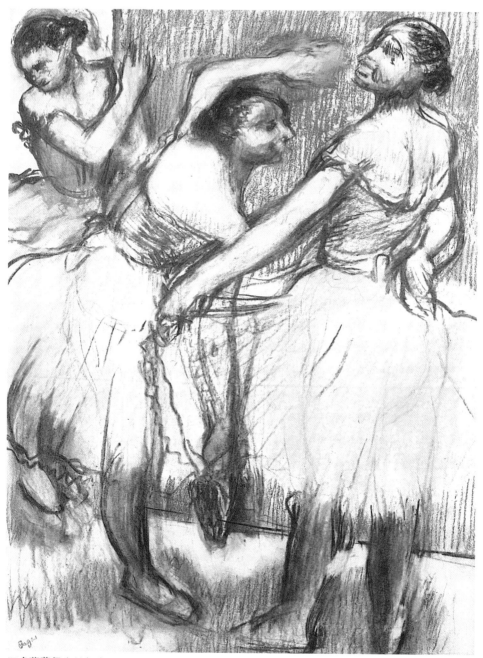

三名著黃舞衣的舞者　1899～1904年　炭筆、粉彩畫　64.5×49.8cm　辛辛那提美術館藏

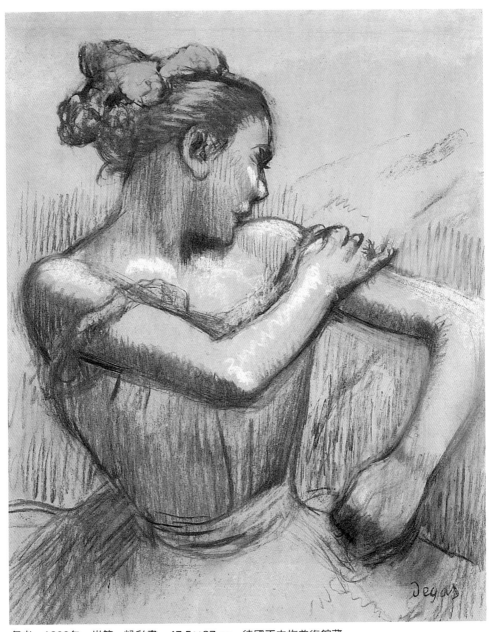

舞者 1899年 炭筆、粉彩畫 47.5×37cm 德國不來梅美術館藏

俄國舞者 1899年 粉彩畫 58×76cm 私人收藏（右頁上圖）

俄國舞者 1899年 粉彩畫 48×67cm 加拿大私人藏（右頁下圖）

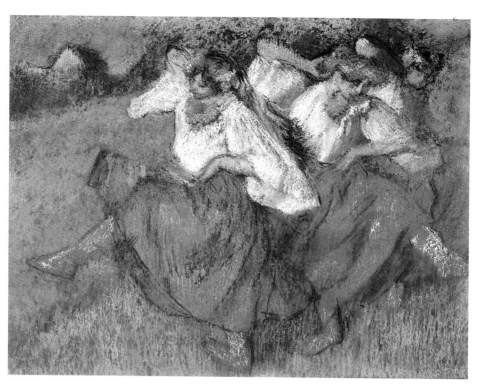

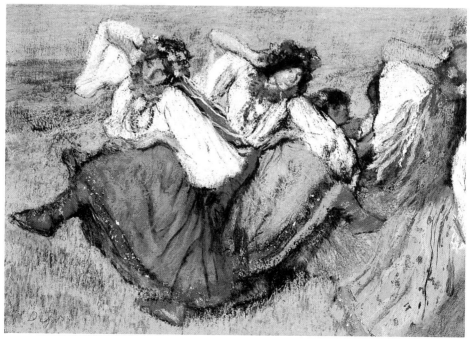

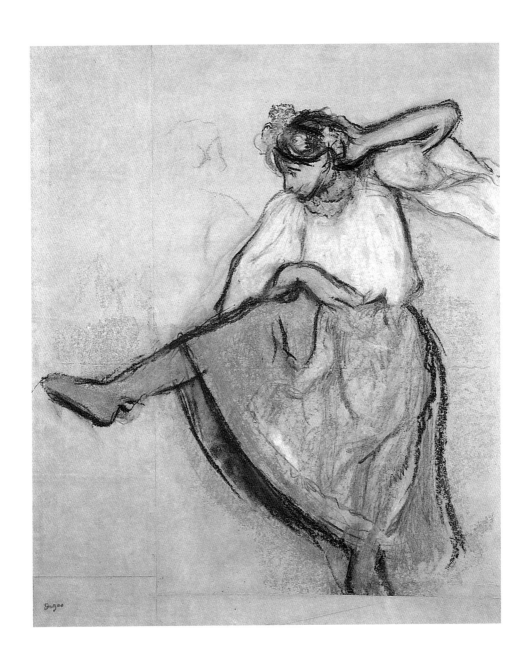

對話，對於人性悲苦面的陳述，也可以與米蓋朗基羅晚期之

作相比擬。

　　在第二展覽室裡，展出的是寶加一八五五年至一八八六

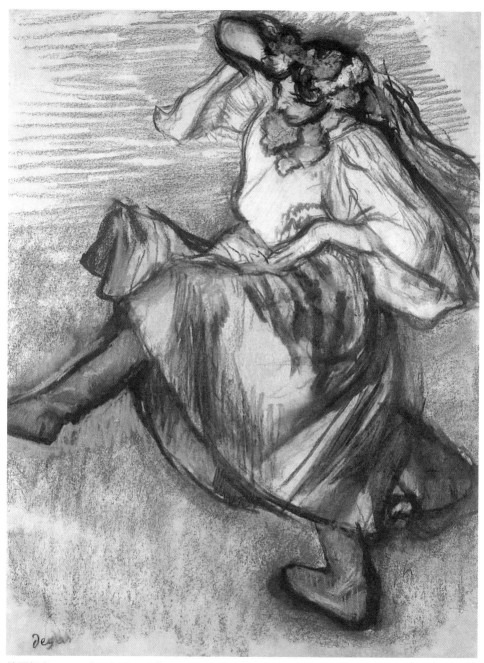

俄國舞者　1899年　粉彩、炭筆畫　61.9×45.8cm　紐約大都會美術館藏

俄國舞者　1899年　粉彩、炭筆畫　63×54cm　芝加哥私人藏（左頁圖）

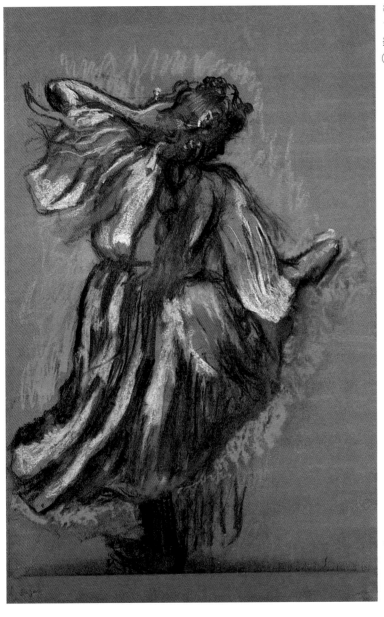

年的作品，這段時期是他被同儕譽為相同年代「優秀畫家」
的階段。第三室則呈現他在一八八〇年至一八九〇年的轉型
作品，從素描與模特兒的姿態研究中，我們看到竇加不斷從

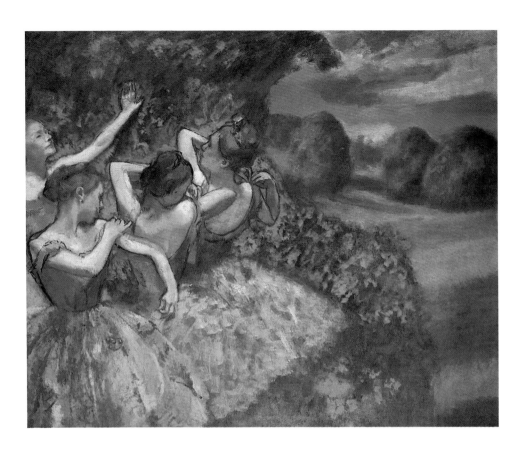

他的舊作中革新，同一個姿態被反覆用來改造與實驗，這種
對照，可以在第五室的雕刻作品裡，看到他如何用素描作爲
三度空間創作的藍本。竇加承認他熱愛素描，即使在相機已
逐漸成爲藝術創作者的某種工具之際，竇加似乎從來沒有喜
愛過鏡頭底下的資料。他一直利用傳統的媒材從事他的實
驗，他使用炭筆、粉彩筆、油彩，反覆在類似的姿勢造型中
尋求變化，這使他晚期的作品看起來欠缺完成度。另外，在
第四室裡，我們也看到他單色的色調實驗，這種對於單色調
與單調主題的試探，包括他從舊作部分構成中取出的局部練
習，強制觀者察覺到他對於時間與記憶的頑抗抵制力量，他
在自己過去與現在的作品裡，營建一種進化的關係，主題不

調整舞衣的芭蕾舞者　1899年　粉彩畫　60×63cm　私人收藏

變，但是畫境變了。

生命最終的撕裂與拉扯

　　從第六室到第十室，展出了竇加芭蕾舞者之外的其他晚
年重要畫題：梳髮的女人、沐浴的女人、人與風景、以及俄

三名舞者　1899年　粉彩畫　63×61cm　私人收藏

圖見132頁

羅斯舞者。在一八九〇年代，梳髮中的女人是寶加偏好的畫
題之一，在傳統上，這個主題總是被處理得非常柔媚性感，
但寶加筆下的梳髮女人卻是處於一種拉扯中的痛苦狀態。他
極有名的一幅以紅色爲主調的梳髮作品〈梳髮〉，色彩紅如一
團燃燒的火焰，充滿寶加在義大利習藝時的威尼斯畫派記
憶，他的大膽色彩用在一個極具戲劇性與心理探討的梳髮過

179

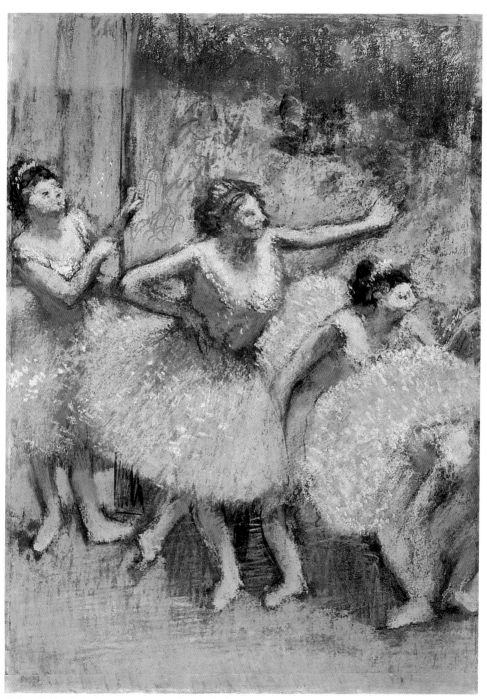

著綠、黃舞衣的舞者　1899～1904年　粉彩畫　98.8×71.5cm　紐約古今漢美術館藏

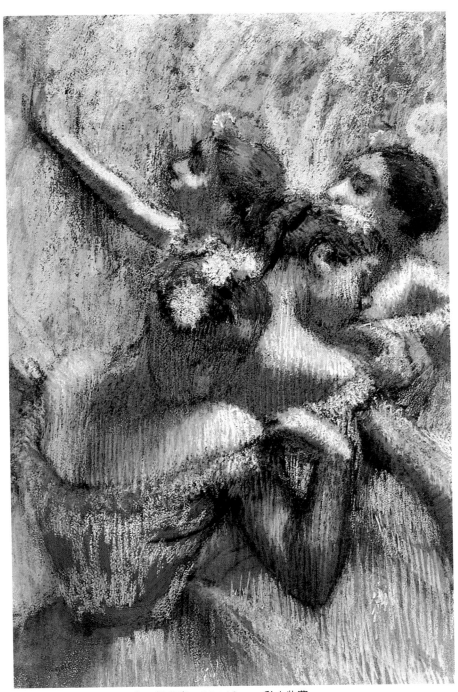

四名舞者　1899～1904年　粉彩畫　64×42cm　私人收藏

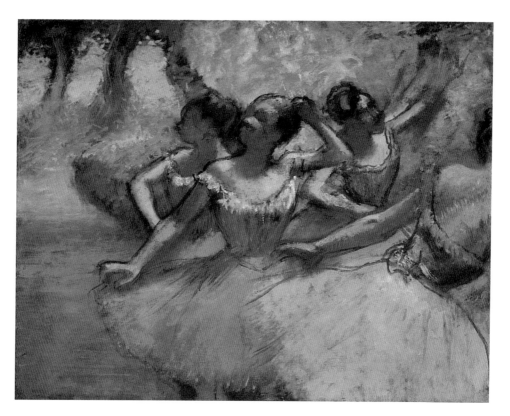

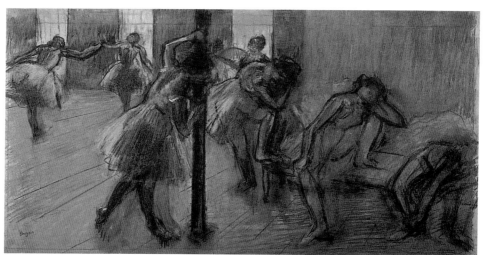

練習室裡的舞者　1900年　炭筆、粉彩畫　44.5×88.3cm　東京石橋美術館藏

舞台上的四舞者　1900年　油畫畫布　73×92cm　聖保羅美術館藏（上圖）

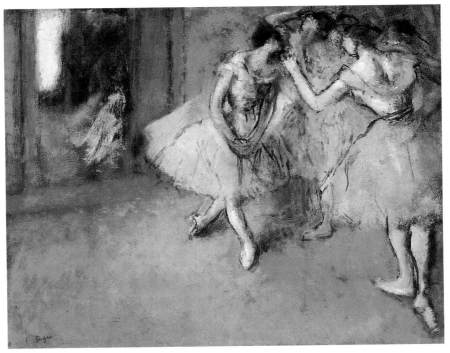

舞者們　1900～1905年　油畫　46×61cm　愛丁堡，蘇格蘭美術館藏

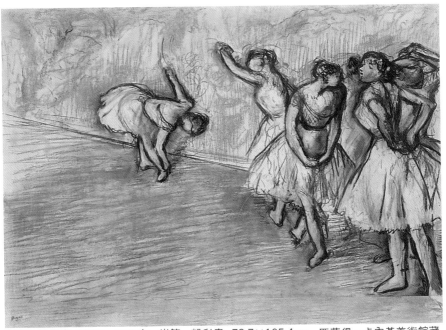

舞台上的舞者 1900～1905年　炭筆、粉彩畫 73.7×105.4cm　匹茨堡，卡內基美術館藏

舞者們　1900～1910年　粉彩、炭筆畫　45×93cm　科隆，華瑞佛‧理查美術館藏

程，讓人強烈地感受到他在生命的餘暉中，連髮膚間的糾葛
搏鬥，都要如此炙熱地燃燒火化一番才行。至於他的浴女作
品，真的如其所言，像極了一隻隻正在清理毛髮中的動物，
她們在大浴巾裡擦拭身體，許多抬腳入浴缸的動作，根本來
自芭蕾舞班的模特兒抬腳與劈腿間的姿勢。他用最原始的眼
光來畫這些最原始的動作，這使他的沐浴女人失去煽情的性

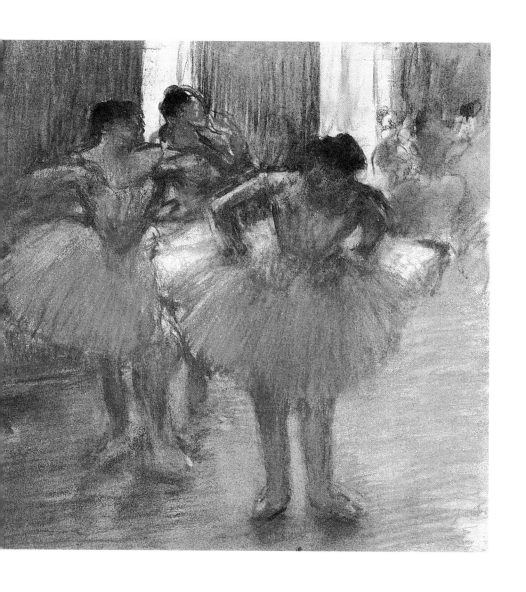

感，她們女性化的軀幹裡頭，好像盛裝的是一個苦澀、老邁的靈魂，透過沐浴淨身的動作，意圖洗滌去害怕附著在身上的皺紋與污垢。

相較於印象派畫家對於自然風光的熱中，竇加的風景作品很少，他也似乎不像一個喜歡曝曬在陽光底下的人，風景之於他，彷彿比人體素描更為喧嘩，吵鬧而無法忍受，但是

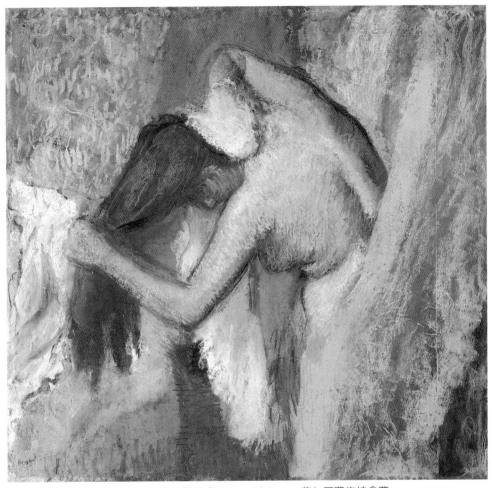

擦乾自己的女人　1900～1905年　粉彩畫　75×72.5cm　芝加哥藝術協會藏

他晚年的幾幅「風景」作品，卻令人有意想不到的奇異光
彩。竇加的戶外風景相當的神祕主義，可以說是一種人化下
的自然，其中有一幅以淡綠山丘為主的風景〈峭壁〉，在視覺圖見115頁
距離下，可以明顯地看出是一個側身躺臥的女體，這個女
體，自然也是來自他過去素描過的芭蕾女模特兒。在這幅作
品之側，是另一幅高聳如土柱般的黃色丘塔風景，寂靜而蒼
涼。這兩幅作品的並看，使竇加的晚年藝術更添幾分對於生

河邊之浴
1900～1905年
粉彩、炭筆畫

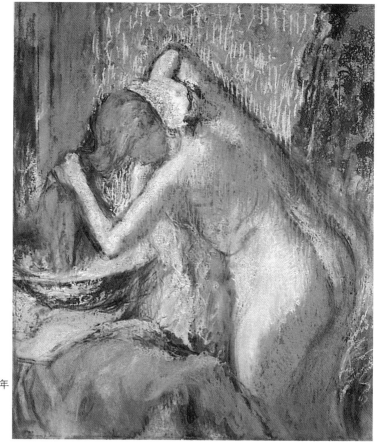

浴後　1900～1910年
粉彩畫
85.6×73.9cm
私人收藏

命的感懷，在肉身一如土地的視點下，曾經尖酸而性情孤僻
的竇加，對生命與情色的剔透了解，使他不但沒有走向自我
毀滅的梵谷之途，反而在病痛與老邁的折磨之下，還活到八
十三歲，而且，在生命的最後幾年，他記憶退化行動不便，
但外出的興致卻反而不減。

從生命的本能到不朽之路

　　「藝術的祕密，」竇加嘗言：「便是從大師的作品裡得
到忠告，但不重複他們的步伐。」竇加生在一個社會與藝術

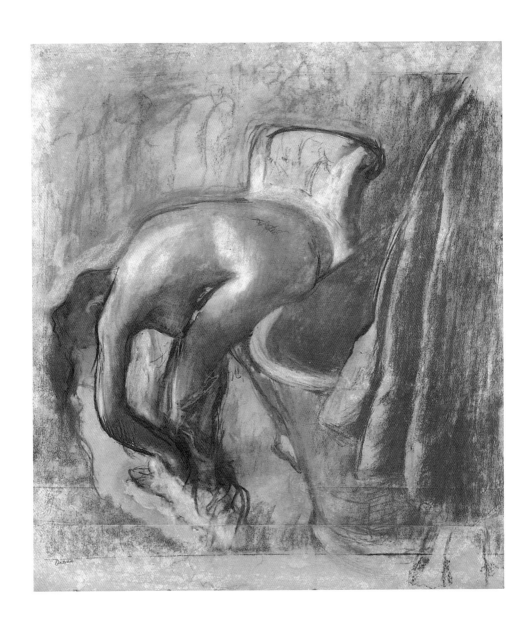

皆面臨轉型的大時代,他的藝術眼光,在他的個人收藏品
裡,包括從安格爾到梵谷與高更,皆說明他有遵從傳統與迎
接當代的慧眼。於後來的羅特列克、盧梭、高更與藍色時期
的畢卡索等人作品裡,我們都可以看到竇加的影響,而他晚
期的藝術與人生之旅,在我們當代的藝術家魯西安‧佛洛依

浴後，擦乾自己的女人
1900～1905年
蠟筆畫 80×72cm
私人收藏（左頁圖）

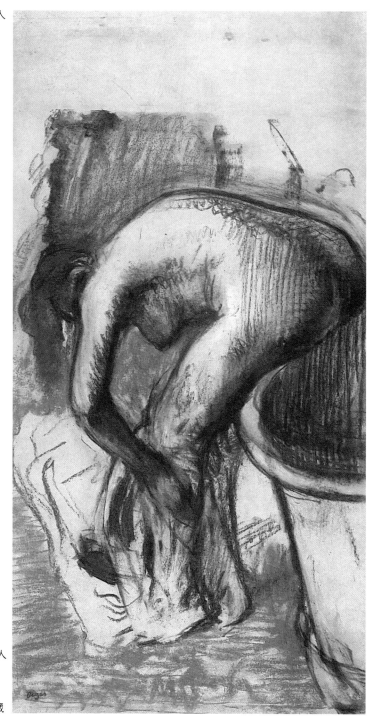

浴後，擦乾自己的女人
1900～1905年
炭筆、粉彩畫
69×36cm 私人收藏

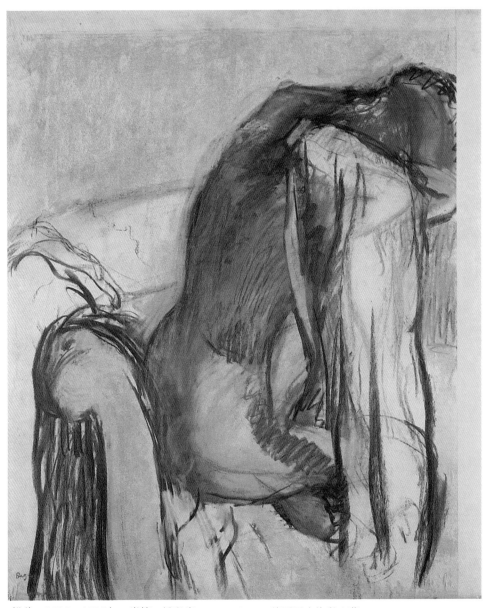

浴後　1900～1905年　炭筆、粉彩畫　77×72cm　德國不來梅私人藏

幕簾旁的三名舞者　1900～1910年　炭筆、粉彩畫　60.6×44.4cm　倫敦私人藏（右頁圖）

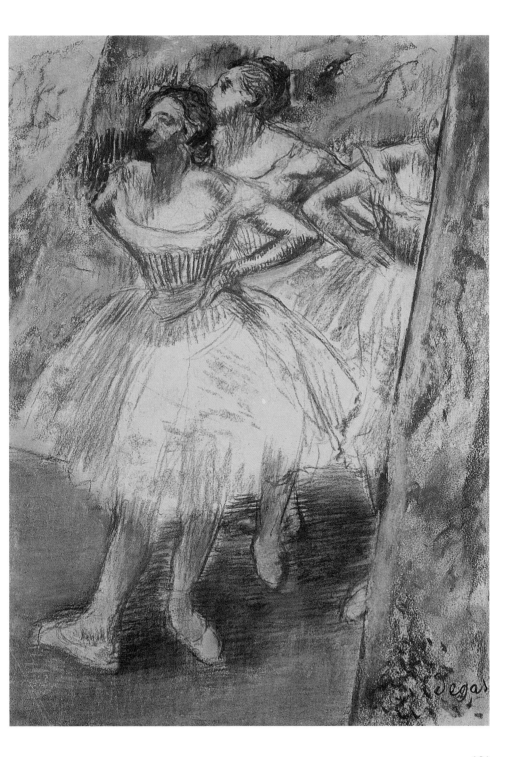

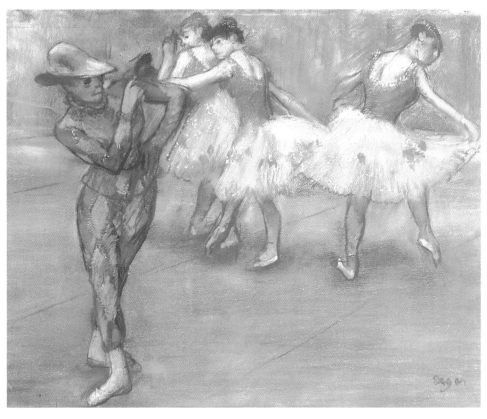

小丑之舞　粉彩畫畫紙　50×63.5cm
阿根廷國立美術館藏（上圖）

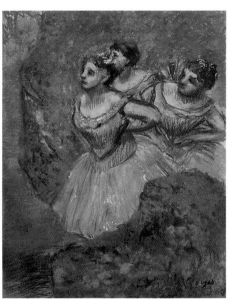

著紅舞衣的舞者　1900～1905年　粉彩畫
69×54cm　私人收藏（下圖）

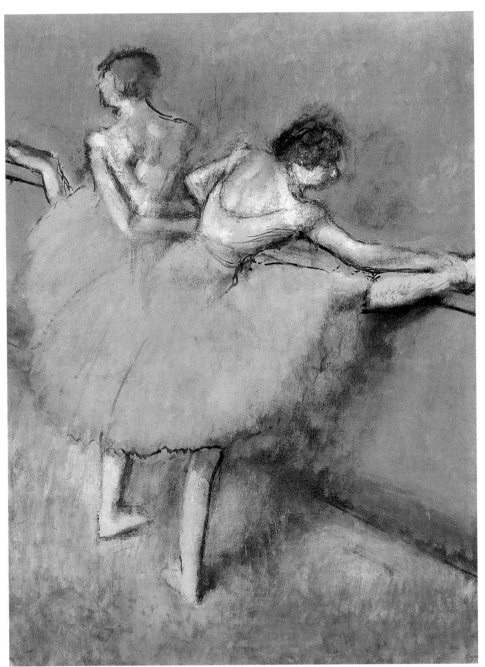

橫桿前的舞者　1900～1905年　油畫畫布　130.1×97.7cm　華盛頓菲利普收藏館藏

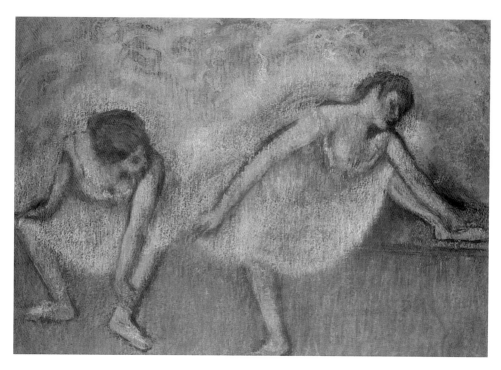

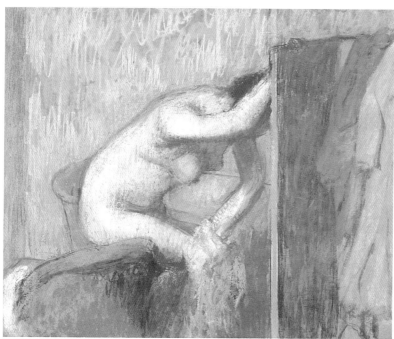

休息中的二名
舞者
1900～1905年
粉彩畫
81×107cm
私人收藏
（上圖）

入浴後　粉彩畫
66.5×78.5cm
阿根廷國立美術
館藏（下圖）

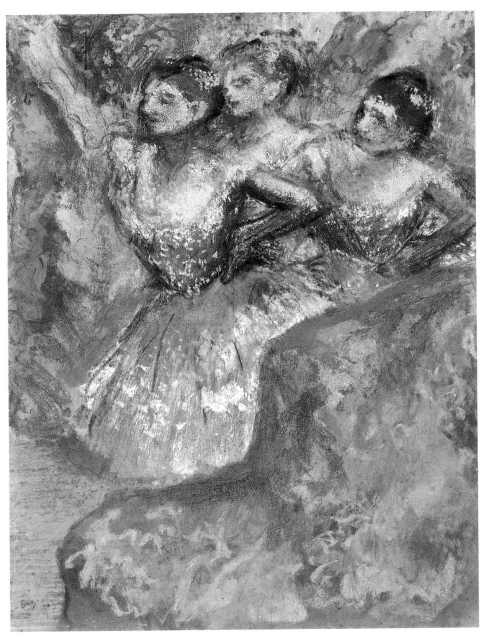

舞者們　1900～1910年　粉彩畫　57×45cm　私人收藏

德與艾略克，費雪的作品裡，同樣也可以找到這股揮之不去
的孤獨與苦澀。

　　竇加見證了生理官能的老化與危機恐慌，是每一個凡夫
俗子的生命常態，但他能夠化生理的危機為藝術的轉機，其
繼起的藝術生命力雖非關雄偉，然深刻的後勁之力，在他身
體與靈魂之間撞擊出的最後彌撒曲，同樣深遠嘹亮，跨時代
的展現生命體邁向終結過程中最無奈的悲與痛。

　　很多老畫家的晚期作品色彩趨於辛辣，有如獸般的生命
原型力量，藝術創作的本能是不是跟性的慾念成正比，這一
點是有待進一步考證；反之，女性藝術家的晚期之作，其創

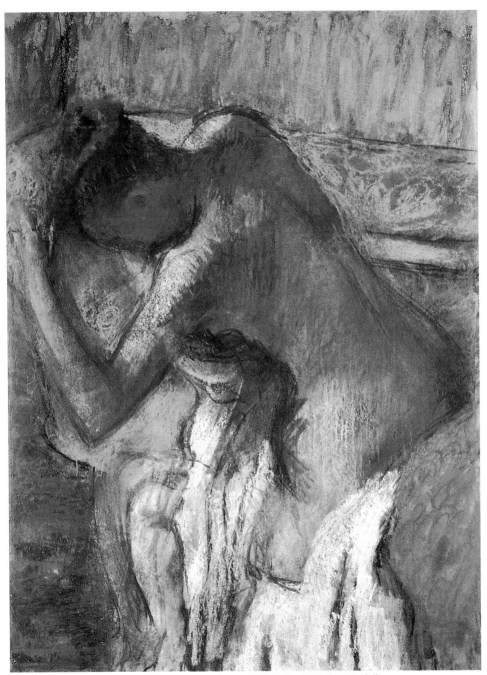

浴後　1900～1910年　粉彩畫　80×58.4cm　俄亥俄亥，哥倫布美術館藏

女子背影　1905～1910年　粉彩畫　57×67cm　私人收藏（左頁圖）

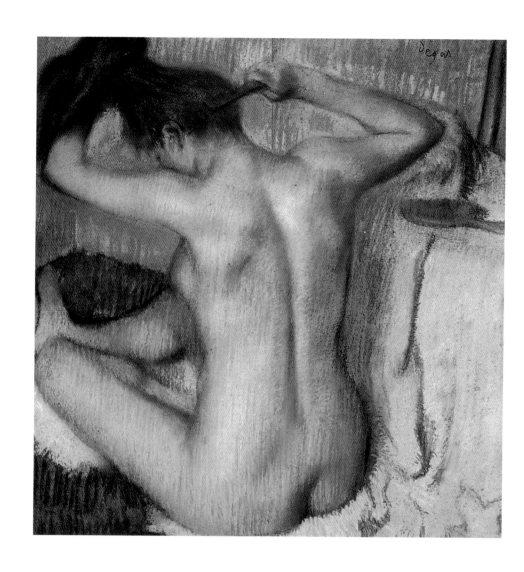

作衝動又該如何解釋？藝術生命之不同於世俗生命，即在於
前者能化後者的「不能」為「可能」。藝術也不全然屬於年
輕的生命，從黃昏的苦悶與慾念昇華出的藝術再生力，竇加
的確示範了一個承先與啟後的絕佳例子，而藝術家的恐老若
無法超越一般世俗的恐老，我們也看不到藝術深邃的一面
了。

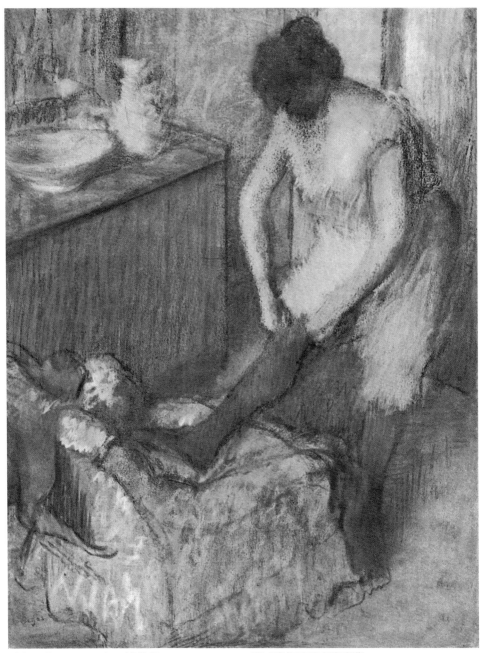

穿襪的女子　1918年　粉彩畫　65.5×49.5cm　挪威奧斯陸國家畫廊藏

梳髮女子　1917年　粉彩畫畫紙　42×43.5cm　聖彼得堡艾米塔吉博物館藏（左頁圖）

竇加的素描
版畫作品
欣賞

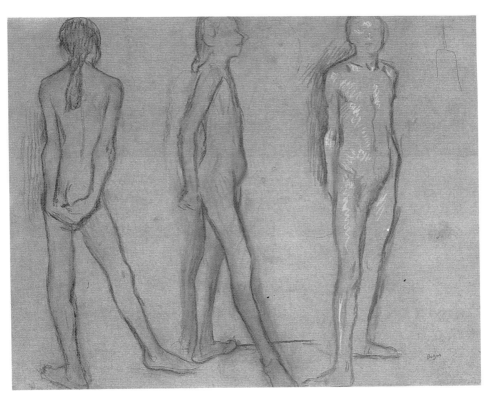

十四歲小舞者的習作　1878年
炭筆、蠟筆畫　47×62cm
倫敦私人藏（上圖）

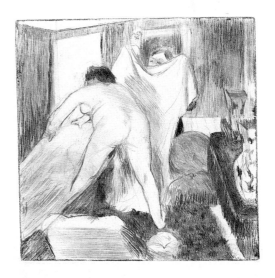

跨出浴盆的女子
1879～1880年　蠟筆、版畫
12.7×12.7cm　私人收藏（下圖）

舞台上　1876年　版畫　12×16cm　私人收藏

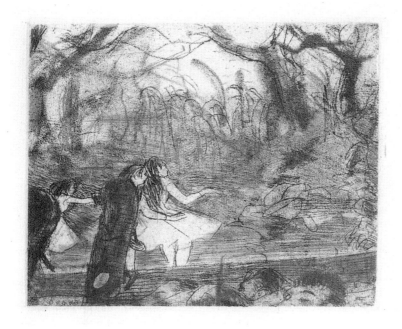

舞台上Ⅲ　1876～1877年　版畫　9.9×12.7cm　私人收藏

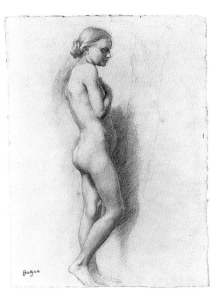

站著的裸女　1860〜1865年　素描畫紙
29.2×21.7cm　威廉斯頓，史特林與
法蘭西·克拉克藝術協會藏

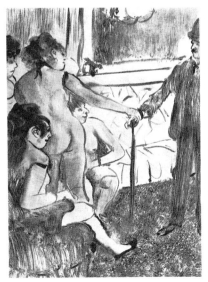

嚴肅的客人　1876〜1885年
炭筆、蠟筆畫 21×15.9cm 倫敦私人藏

男子頭像習作
1856〜1857年
鉛筆畫
44.5×28.6cm
威廉斯頓，史特林
與法蘭西·克拉克
藝術協會藏（上圖）

芭蕾舞劇中的菲歐
克荷小組，習作
1867〜1868年
炭筆、粉彩畫
62×42cm

速寫簿上的圖（六張） 1879年 鉛筆、蠟筆畫 25×34cm 私人收藏

三名裸體舞者 1893～1898年 炭筆畫 63×53cm 私人收藏（右頁圖）

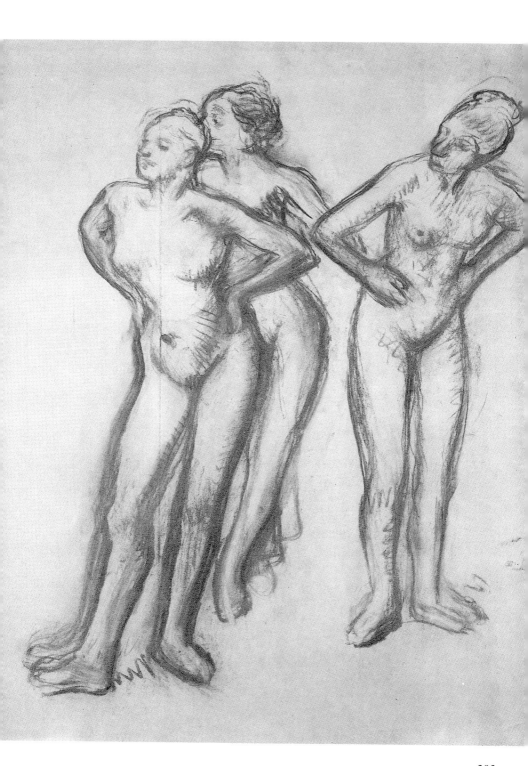

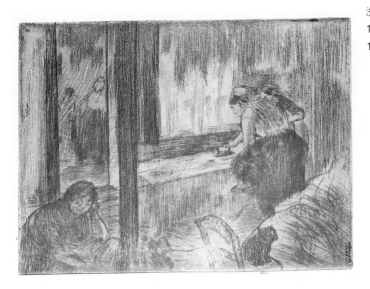

洗衣房女工
1879～1880年　版畫
11.8×16cm　私人收藏

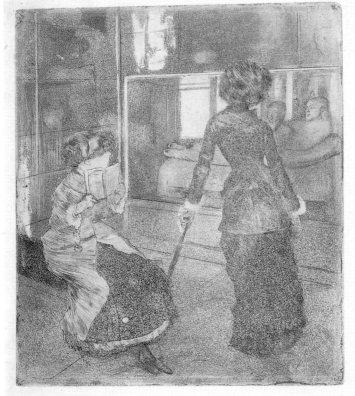

羅浮宮裡的瑪麗·卡塞特
1879～1880年　版畫
26.7×23.2cm
私人收藏

波琳娜與維荷吉妮與
他們的影迷們交談著
1880年　墨水畫
16×21cm　紐約私人藏
（右頁上圖）

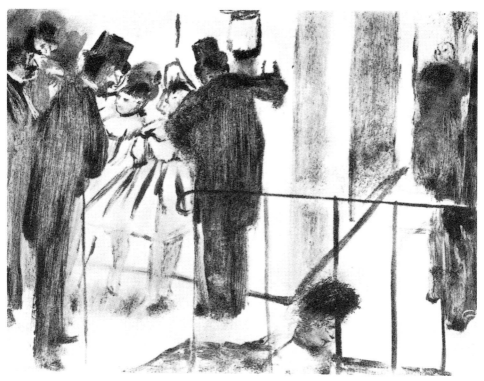

走出廂房的舞者們　1880年　墨水畫

小舞者們與她們的影迷們交談著　1880年
墨水畫　26.1×21.8cm　巴黎羅浮宮藏

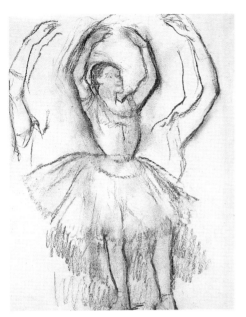

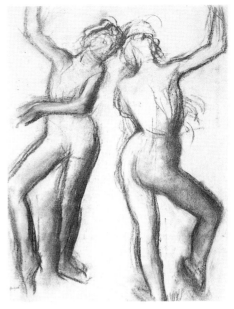

雙手舉起的舞者
1889年　炭筆畫
30.5×24.5cm
南斯拉夫貝爾格勒美術
館藏（上左圖）

二名舞者　1890年
炭筆畫　60×45.6cm
南斯拉夫貝爾格勒美術
館藏（上右圖）

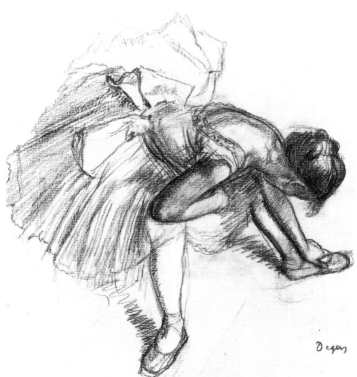

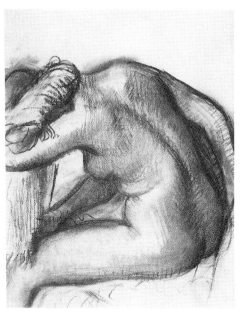

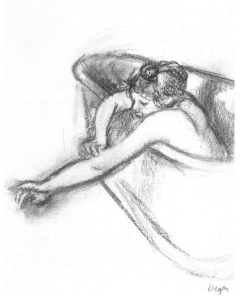

擦乾自己的女子　1890年　炭筆畫　　　　　浴盆中的女子　1896年　炭筆畫　44×32.6cm
43.2×33.6cm　南斯拉夫貝爾格勒美術館藏　　南斯拉夫貝爾格勒美術館藏

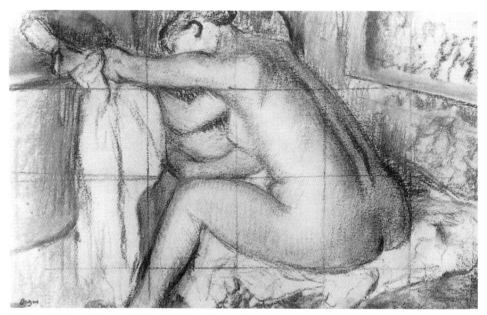

浴後　1890～1894年　粉彩、炭筆畫　33.5×50cm

調整鞋帶的舞者　1887年　炭筆畫　30×32cm　私人收藏（左頁下圖）

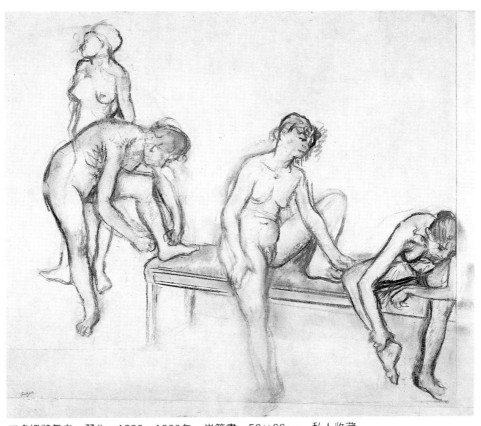

四名裸體舞者，習作　1890～1900年　炭筆畫　56×66cm　私人收藏

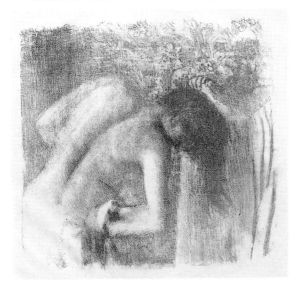

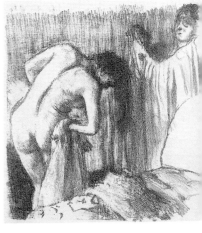

浴後　1891～1892年　版畫
30×31cm　私人收藏（左圖）

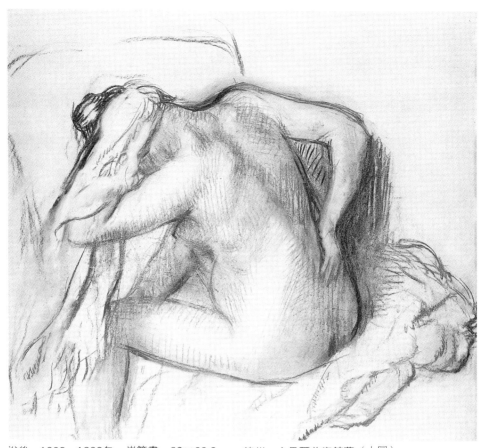

浴後　1893～1898年　炭筆畫　62×69.3cm　德州，金貝爾美術館藏（上圖）

浴後　1891～1892年
蠟筆、版畫　25×23cm
（左頁右下圖）

休息中的芭蕾舞者
1897～1901年　炭筆畫
49.8×31.1cm
加州，聖塔・芭芭拉美術
館藏（本頁左下圖）

狄也哥・馬荷得利，習作
1879年　蠟筆畫
45×28.6cm
康橋哈佛大學美術館藏
（本頁右下圖）

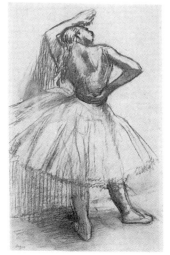

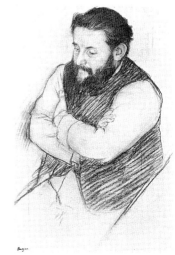

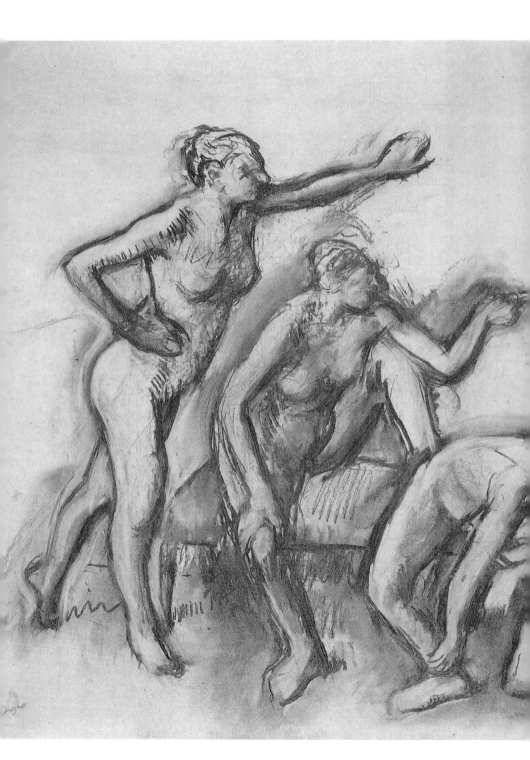

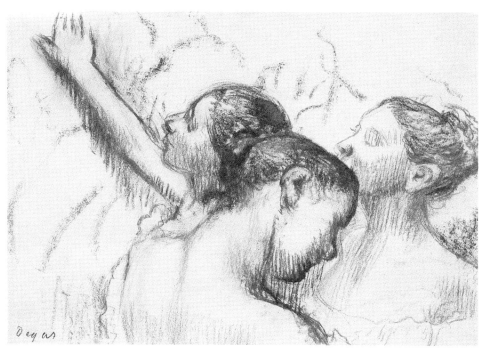

三名舞者　1899年　炭筆、粉彩畫
29.8×42.8cm　南斯拉夫貝爾格勒美術館藏
（上圖）

舞者們　1897～1901年　炭筆畫
77.2×63.2cm（左頁圖）

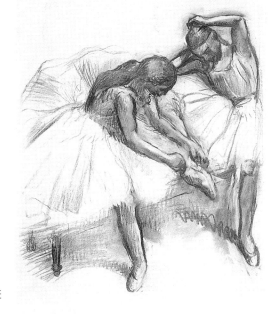

二名舞者　1898～1903年　炭筆、粉彩畫
109.3×81.2cm　紐約大都會美術館藏

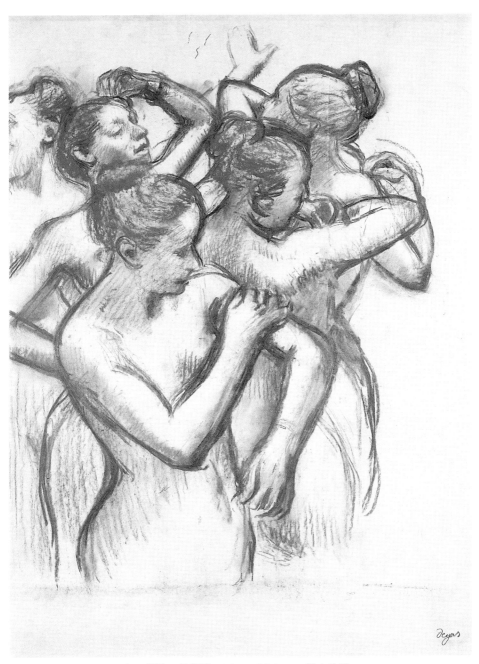

舞者，裸女習作　1899年　炭筆、粉彩畫　78.1×58.1cm　私人收藏

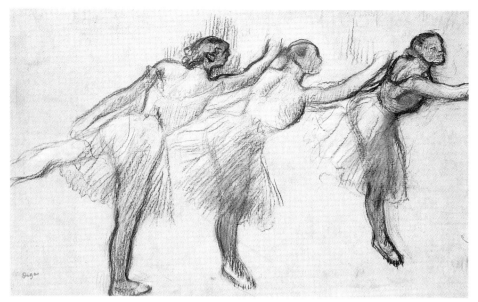

三名舞者　1900～1905年　炭筆、粉彩畫　39×63.8cm　牛津，艾斯摩林美術館藏

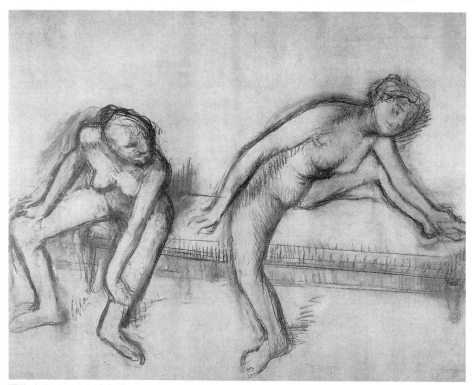

平衡木旁的二名裸身舞者　1900～1905年　炭筆畫畫紙　80×106cm　芝加哥私人收藏

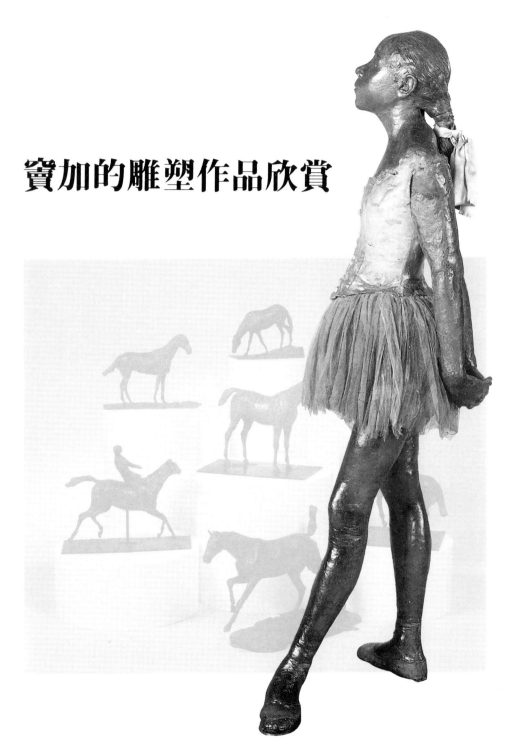

竇加的雕塑作品欣賞

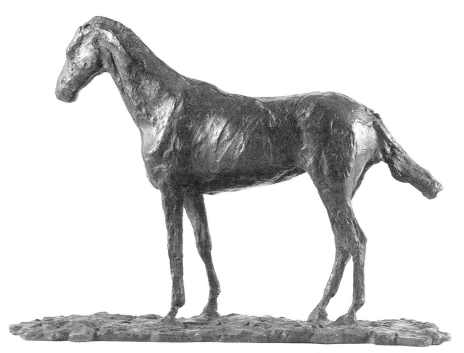

休息中的馬　1865～1881年　銅鑄　高22cm

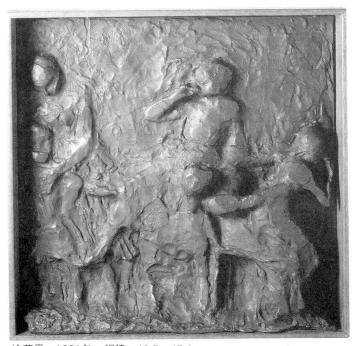

撿蘋果　1881年　銅鑄　48.5×45.6cm

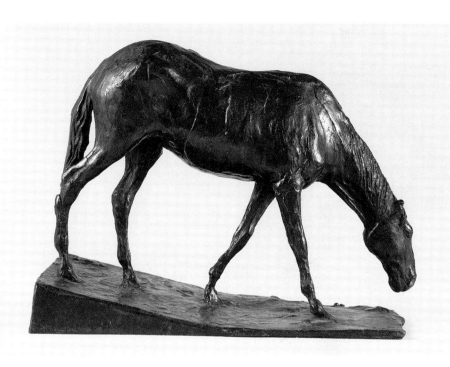

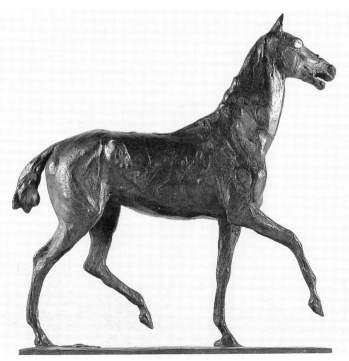

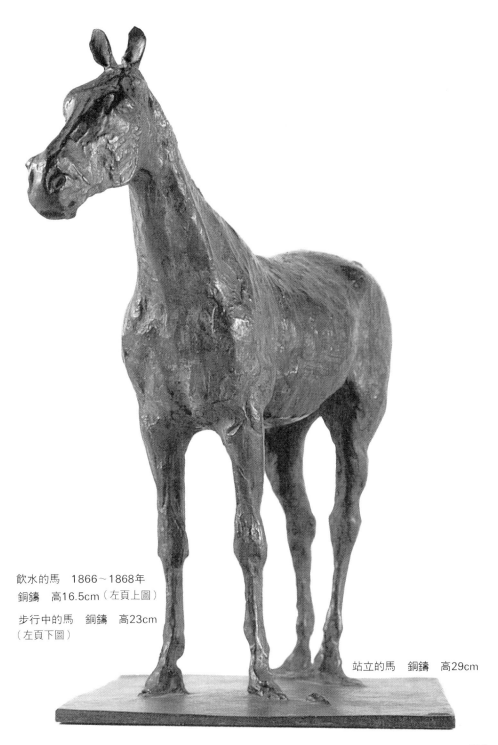

飲水的馬　1866～1868年
銅鑄　高16.5cm（左頁上圖）

步行中的馬　銅鑄　高23cm
（左頁下圖）

站立的馬　銅鑄　高29cm

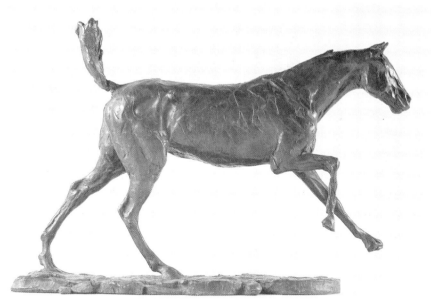

疾馳的馬　銅鑄　高13.6cm

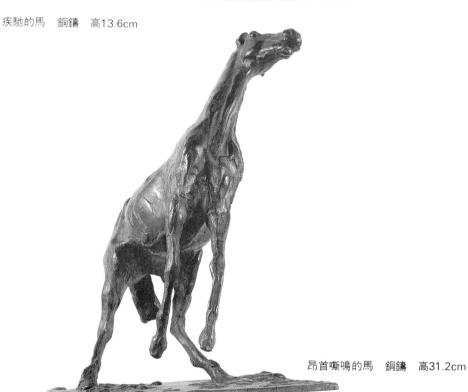

昂首嘶鳴的馬　銅鑄　高31.2cm

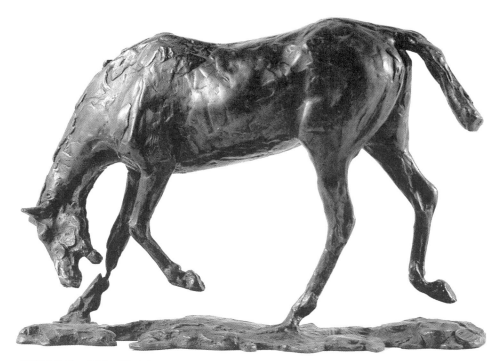

低著頭的馬　銅鑄　高18.8cm

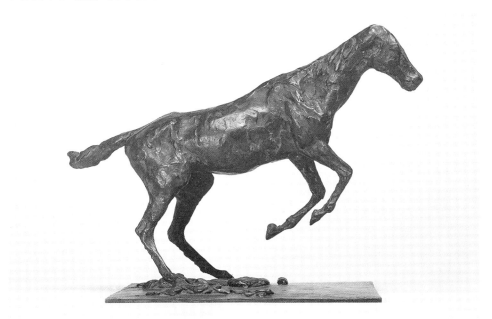

越過障礙的馬　1881～1890年　銅鑄　高29.8cm　荷蘭梵布寧根美術館藏

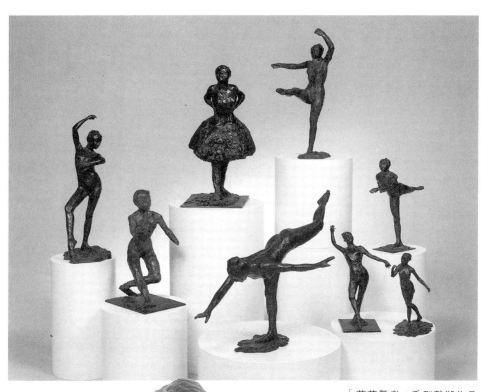

「芭蕾舞者」系列雕塑作品

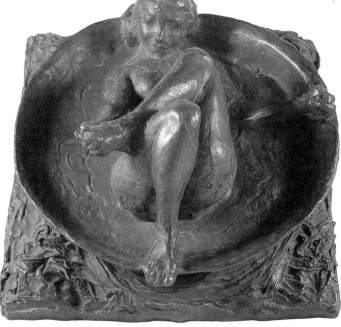

浴盆　1888～1889年
銅鑄　高22.5cm

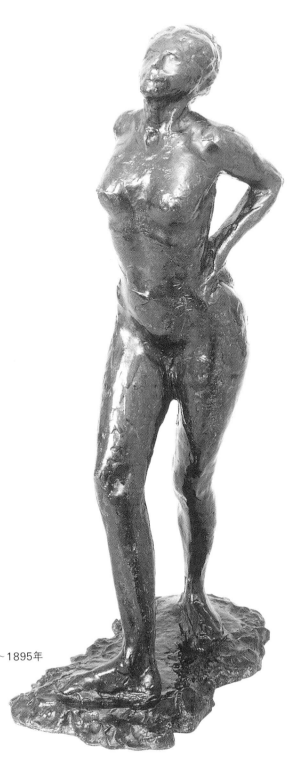

休息中的舞者　1885〜1895年
銅鑄　高44.5cm
倫敦泰特美術館藏

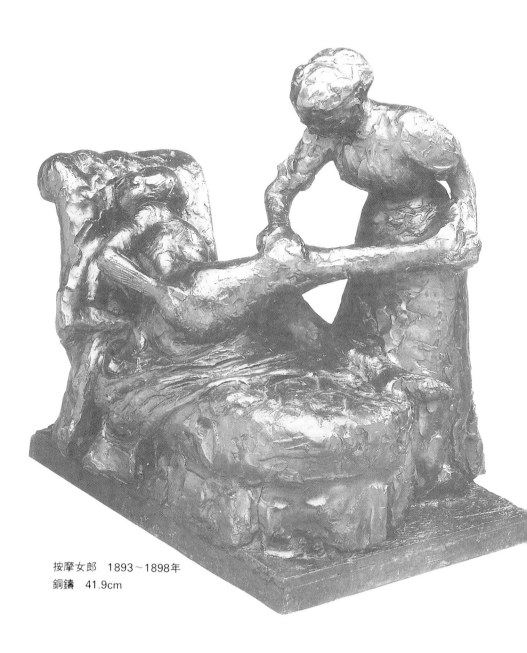

按摩女郎　1893〜1898年
銅鑄　41.9cm

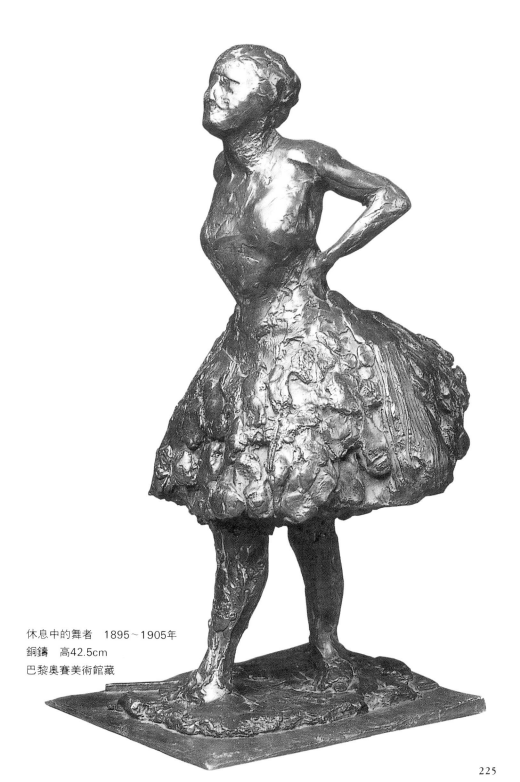

休息中的舞者　1895～1905年
銅鑄　高42.5cm
巴黎奧賽美術館藏

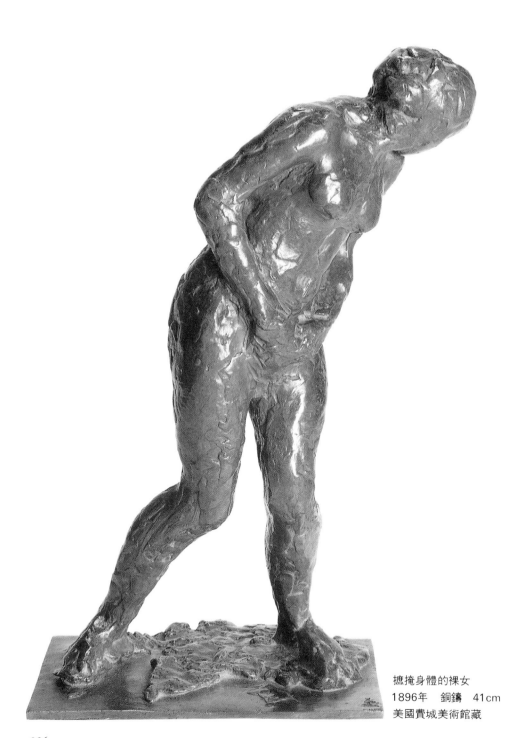

遮掩身體的裸女
1896年　銅鑄　41cm
美國費城美術館藏

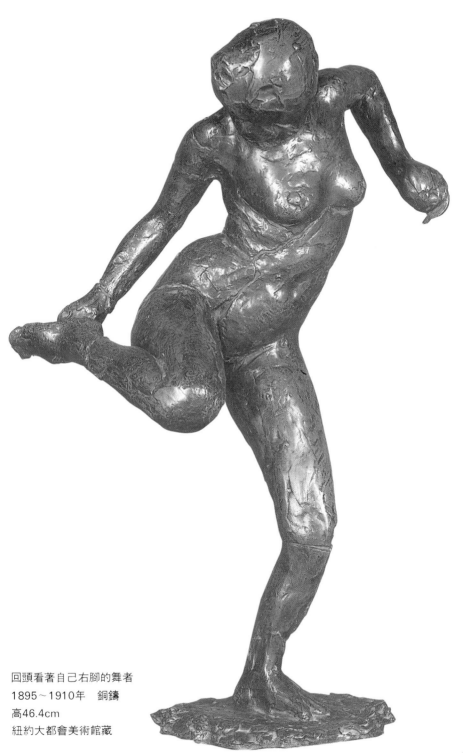

回頭看著自己右腳的舞者
1895～1910年　銅鑄
高46.4cm
紐約大都會美術館藏

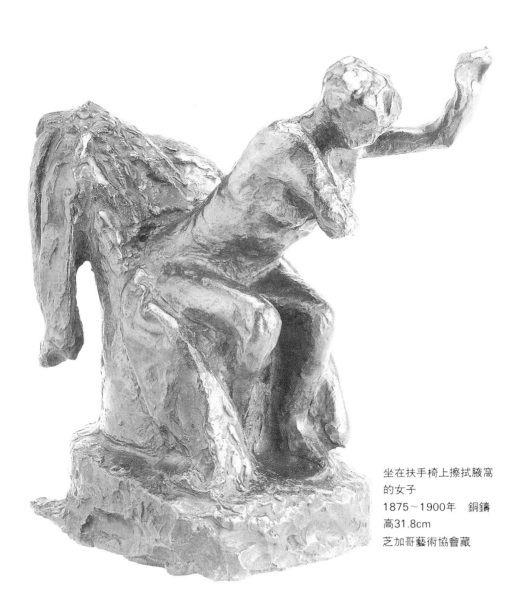

坐在扶手椅上擦拭腋窩
的女子
1875～1900年　銅鑄
高31.8cm
芝加哥藝術協會藏

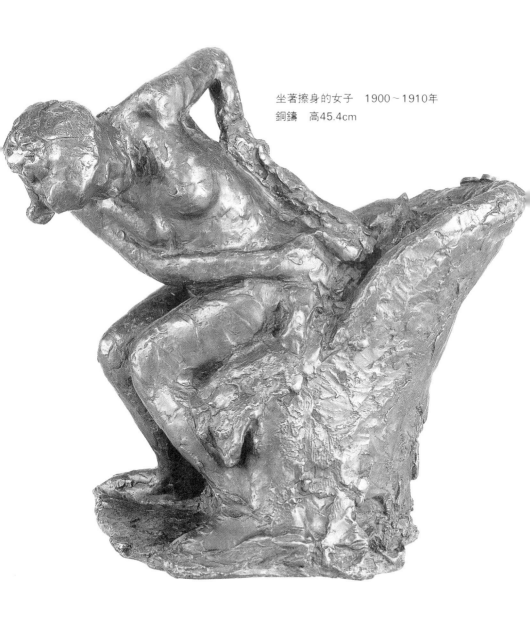

坐著擦身的女子　1900～1910年
銅鑄　高45.4cm

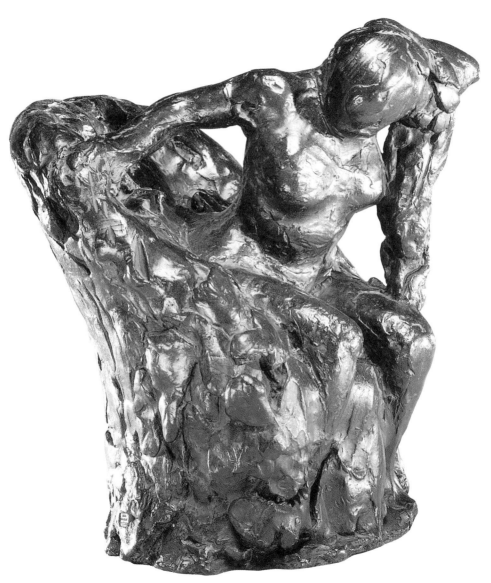

坐在扶手椅上擦拭頸部的女子　1900～1910年　銅鑄　高31.8cm
理查蒙，維吉尼亞美術館藏

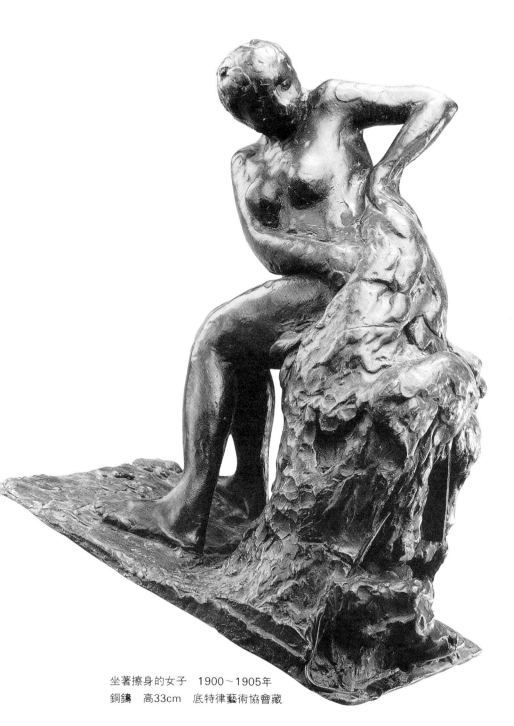

坐著擦身的女子　1900～1905年
銅鑄　高33cm　底特律藝術協會藏

竇加年譜

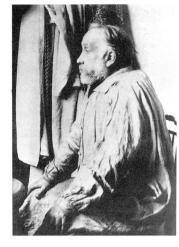

工作室內的竇加
1895年攝

一八三四　七月十九日出生於巴黎，是五個孩子中的老大。
　　　　　父親是銀行家，卻熱愛音樂與戲劇。

一八四五～一八五二

　　　　　在巴黎上學，接受良好的傳統教育，尤其拉丁
　　　　　文、希臘文、歷史及吟詩的成績十分優異。遇見
　　　　　終生的好友亨利・拉奧特（Henri Rouart）。

一八四七　十三歲。母親去世。

一八五二～一八五四

　　　　　十八歲起開始認真學畫，老師路易斯・拉蒙
　　　　　（Louis Lamothe）是安格爾的忠實信徒。

一八五四～一八五九

　　　　　廿歲起經常走訪義大利探親，有機會接觸並臨摹
　　　　　文藝復興巨匠的作品。

一八五九　二十五歲。在巴黎設立畫室，專心於肖像畫及歷
　　　　　史畫的畫作主題。

一八六〇　發現日本藝術，此後作品深受影響。

一八六八　三十四歲。畫作主題改變，對賽馬騎士、劇院、
　　　　　芭蕾舞等當時巴黎社會的「現代」事物產生興
　　　　　趣。

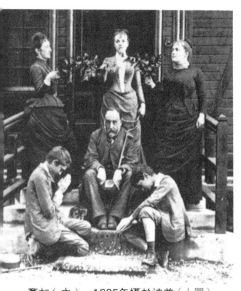

竇加（中） 1885年攝於迪普（上圖）

竇加（左）與其友人 1889年攝（右圖）

竇加 1895年攝（下圖）

維克多‧馬西街景，左邊那一棟是竇加的
屋子。1900年攝

維克多‧馬西街景　1906年攝

竇加與他的姪女　1900年攝於聖法雷西

一八七〇～一八七一
　　　　普法戰爭爆發時入伍炮兵隊兩年。

一八七二　三十八歲。到美國路易斯安那州的紐奧良探望弟
　　　　弟，畫下其有名作品〈棉花交易〉。

一八七四　四十歲。父親死於那不勒斯，留下大筆債務，不
　　　　過竇加與弟妹們均忠實的還債，第一次為了生活
　　　　而考慮賣畫。參加印象派在納達爾的攝影工作室
　　　　的首次展覽。

一八七六　參加印象派第二屆在居洪—須艾勒（Durand-
　　　　Ruel）畫廊中的展覽。

一八七八　四十四歲。〈棉花交易〉被巴黎政府收藏，成為竇
　　　　加第一件進入美術館的作品。

克利西大道上的竇加　1910年攝

在竇加工作室中發現的芭蕾舞鞋
花園中的竇加　1910年攝（右圖）

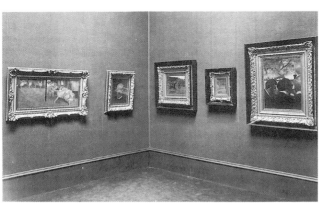

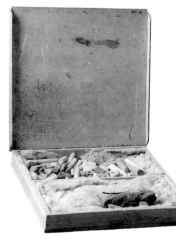

竇加在居洪一須文勒畫廊的個展　1910年攝

竇加的粉彩盒

竇加攝於維克多‧馬西街家中
1895年攝

一八八〇　　四十六歲，與美國女畫家瑪麗‧卡塞特一起旅遊
　　　　　　西班牙作畫，不過兩人終未結成連理。

一八八〇～一八八二

　　　　　　開始創作「洗衣婦」及「浴女」作品系列。

一八八五　　五十一歲。視力開始衰退。除了每晚外出散步，
　　　　　　在蒙馬特區的維克多—馬西街租下房子，幾乎與
　　　　　　世隔絕。

一八八六　　參加印象派第八屆，也是最後一屆的展覽，從此
　　　　　　不再參加任何公開展覽。視力更加衰退。作品多
　　　　　　爲粉彩。

一八八九　　五十五歲，與畫家波迪尼（Boldni）一起到西班
　　　　　　牙旅遊。

一八九三　　五十九歲。在居洪—須艾勒畫廊舉行生平第一次
　　　　　　也是唯一一次的個展，其中包括約廿張風景畫系
　　　　　　列。

一八九五　　專心創作「浴女」系列畫作，並且多爲大幅粉彩
　　　　　　作品。

臥病在床的竇加
1914～1917年攝

A．巴黑爾所畫的
＜竇加＞　1911年
26×17cm　私人收藏
（右圖）

一九〇四　七十歲。視力嚴重衰退，只能創作大件作品及雕
　　　　　塑。

一九一二　七十八歲。好友亨利·拉奧特去世，加上被迫搬
　　　　　離住了二十年的維克多—馬西街畫室使得竇加更
　　　　　加沮喪。往後越來越有名氣，作品也越受歡迎及
　　　　　好評。作品〈在平衡桿前的芭蕾舞者〉在亨利·拉
　　　　　奧特收藏拍賣會上，被海梅爾夫人（Mrs. Have-
　　　　　meyer）買下，創造了九千美元的歷史新高。

一九一四　八十歲。作品被羅浮宮收藏。

一九一七　八十三歲。九月二十七日死於巴黎，死後被葬在
　　　　　蒙馬特的家墓中。

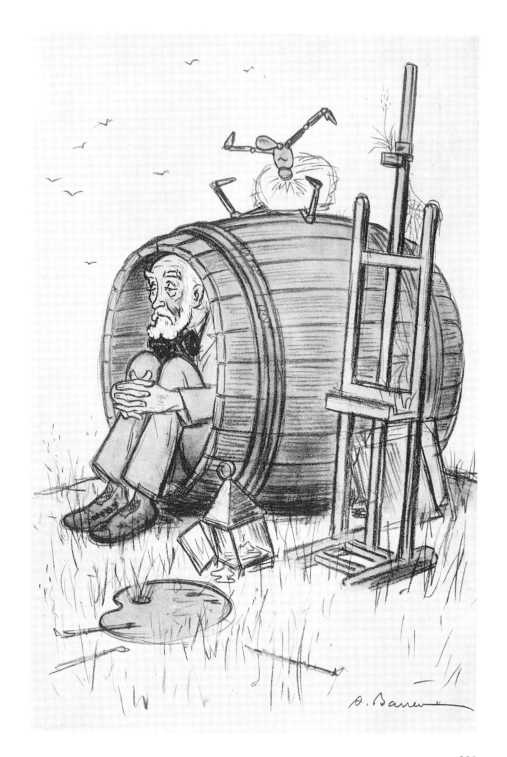

國家圖書館出版品預行編目資料

竇加：超越印象派大師＝ E.Degas/
何政廣主編 --初版，--台北市：
藝術家出版：民 86
　　面：　　　公分--（世界名畫家全集）
ISBN　957-9530-59-9 （平裝）

1.竇加（ Degas,Edgar,1834-1917 ）-傳記
2.竇加（ Degas,Edgar,1834-1917 ））-作品集
-評論　3.畫家-法國-傳記
940.9942　　　　　　　　　　　86001202

世界名畫家全集

竇加 Edgar Degas

何政廣／主編

發行人　何政廣
編　輯　王庭玫・王貞閔・許玉鈴
美　編　陳慧茹
出版者　藝術家出版社
　　　　台北市重慶南路一段 147 號 6 樓
　　　　TEL：（02） 3719692~3
　　　　FAX：（02） 3317096
　　　　郵政劃撥： 0104479-8 號帳戶

總　經　銷　時報文化出版企業股份有限公司
　　　　　　桃園縣龜山鄉萬壽路二段351號
　　　　　　TEL:（02）2306-6842

印　刷　欣　佑彩色製版印刷有限公司
初　版　中華民國 86 年（ 1997 ） 1 月
定　價　台幣 480 元

ISBN　　957-9530-59-9
法律顧問　蕭雄淋